FOR JULES

STEFANO CERIO

VICE VERSA

© 2012 Contrasto srl
via degli Scialoja, 3
00196 Roma
www.contrastobooks.com

Per le fotografie
© Stefano Cerio

Per i testi
© i singoli autori

Traduzione in francese
Irene Marta
Brigitte Pargny

Traduzione in inglese
Ruth Taylor

Grafica
Daniele Papalini

ISBN: 978-88-6965-443-5

Stefano Cerio

V
I
C
E

V
E
R
S
A

contrasto

Percorsi di Stefano Cerio

Walter Guadagnini

"La cosa strana è che quasi tutte queste fotografie sono vuote. Vuota la Porte d'Arcueil vicino alle mura ottocentesche, vuoti gli scaloni d'onore, vuoti i cortili, vuote le terrazze dei caffè, vuota, come deve essere, la Place du Tertre. Non che siano luoghi solitari, solo senz'animazione".

Vuote le piste da sci, vuoti i parchi divertimenti, vuota la nave da crociera: l'elemento dell'assenza della figura umana è talmente centrale in queste tre serie di Stefano Cerio da indurre immediatamente alla citazione di un brano famoso della *Piccola storia della fotografia*. Peraltro, è pur vero che Benjamin legge tale caratteristica delle fotografie di Atget come un'anticipazione dell'estraniamento surrealista, e anche in questo caso l'evidenza delle immagini dice di una posizione condivisa dallo stesso autore italiano, seppure con una sostanziale differenza: una realtà siffatta non solo è straniante, ma lo è in modo duplice.

Perché se da un lato questi luoghi sono pensati e immaginati in presenza di persone, in funzione delle persone che ne fruiscono nei periodi di apertura, e quindi il loro essere deserti provoca una sensazione di *unheimlichkeit*, d'altro canto l'ostentazione della loro struttura fa emergere nello spettatore un dubbio sulla realtà stessa di questi oggetti, dell'immagine che si trova a leggere. Talmente veri da diventare falsi, insomma, in una spirale che diventa un *maelstrom* che tutto sembra porre in discussione, a partire dal rapporto della fotografia con il mondo esterno.

Eppure, non pare questo il centro della poetica di Cerio, o almeno non lo è nei termini ai quali ci ha abituato un filone importante della ricerca contemporanea, a partire dalle riflessioni di autori come Wall o Demand o Gursky, capaci di porre in discussione ruoli e valori della fotografia documentaria dall'interno, agendo sul linguaggio e sulla tecnica, o per meglio dire sulle conseguenze della tecnica sul linguaggio.

Cosa spinge allora Cerio a fotografare, dal vero e in condizioni spesso estreme, questi specifici luoghi, perché questi e perché in questo modo?

Una parte della migliore fotografia italiana della fine del secolo scorso si è concentrata, come è noto, sul paesaggio, e sulle sue trasformazioni sociali, architettoniche e urbanistiche. È la storia raccontata seminalmente dal *Viaggio in Italia*, che ha riunito intorno a Luigi Ghirri una generazione e mezzo di fotografi italiani, e in seguito dai numerosi autori che hanno preso le mosse da quei presupposti per dare vita a una vera e propria scuola italiana, riconosciuta anche all'estero.

Alcuni elementi delle immagini di Cerio, in particolare la chiarezza della visione,

l'eccentricità dei soggetti, l'ironia che traspare dal sottile velo di malinconia di cui sono impregnati questi luoghi, rimandano a quella stagione e ad alcune di quelle scelte, ma a uno sguardo più approfondito emergono anche capitali differenze. Anzitutto, manca a queste fotografie la ragione primaria che guidava gli autori di *Viaggio in Italia*, vale a dire il desiderio e la necessità di evidenziare come i mutamenti del territorio corrispondessero a mutamenti sociali e antropologici, risultato ottenuto conferendo importanza fondamentale al contesto, al territorio inteso nella sua interezza, con forti accenti sociologici e urbanistici.

Il fotografo concentra invece la sua immagine sugli oggetti in sé, sulle cose; lo sguardo è sempre ravvicinatissimo e chiuso sul soggetto primario, non c'è interesse per il contesto nel quale queste macchine vivono. Cerio fotografa impianti che hanno avuto un impatto significativo sui territori nei quali sono stati costruiti, che incidono sull'economia, sulla vita quotidiana, sui comportamenti. Ne è certamente conscio, ma rifugge dal trasformare la propria fotografia in altro da sé, in strumento per dire altro dall'immagine.

In secondo luogo, queste riprese sottolineano il rapporto strettissimo instauratosi nella contemporaneità tra naturale e artificiale: questi luoghi sono al contempo l'uno e l'altro, e in particolare la nave da crociera incarna il paradosso di un mare artificiale, che mima ogni aspetto della vita da spiaggia, costruito per viaggiare in mezzo al mare naturale, come un enigma insolubile della perversione umana. Si tratta di un altro filone estremamente ricco della ricerca fotografica contemporanea, come il precedente frequentato da grandi autori, ai quali Cerio potrebbe unirsi per la qualità delle immagini e la pertinenza dei soggetti al tema; ma anche in questo caso pare di trovarsi di fronte a un elemento collaterale della ricerca, non al suo cuore.

Le serie nella loro interezza evidenziano l'assunzione del dato dell'artificialità come acquisito, e non bisognoso di ulteriori attributi; è come se la presenza ormai costante di questi elementi nel panorama visivo e mentale della contemporaneità richiedesse all'artista qualcosa di più, e di diverso, dalla semplice sottolineatura del loro rapporto più o meno conflittuale con il mondo preesistente.

L'individuazione del nucleo del lavoro di Cerio, il vero fulcro attorno al quale la sua poetica si sviluppa, per diramarsi poi nelle singole declinazioni imposte dai diversi soggetti, si dà forse concentrandosi – come d'altra parte fa lo stesso fotografo – sugli oggetti e sul loro rapporto con il tempo.

Gli impianti di risalita, gli aquapark, la nave da crociera, sono sempre ripresi in condizioni di stasi, in assenza di persone. Non sono in funzione. Questa condizione fa emergere anzitutto la struttura degli oggetti, la loro materialità, la loro presenza fisica. Al contempo, questa condizione crea una sensazione di sospensione del tempo, una sorta di metafisica delle cose, che allontana gli oggetti dalla realtà e li trasforma in apparizioni fantasmatiche. Là dove la fotografia topografica racconta il mutamento, la fotografia di Cerio racconta la sospensione. Inoltre, tutti questi luoghi vengono ripresi quando sono – nella percezione comune – invisibili: nessuno, nella quotidianità, si avventura su una pista di sci chiusa, di notte, nessuno frequenta un parco acquatico quando è chiuso, nessuno sale su una nave se non assieme ad altre migliaia di persone. Questi luoghi sono visibili solo nel momento in cui sono in funzione; in caso contrario sono invisibili.

Cerio rivendica alla fotografia, con assoluta *nonchalance,* la capacità di rendere manifesto l'invisibile, ciò che è abitualmente sottratto agli occhi. Non, come voleva la tradizione modernista incarnata dalla "nuova visione", sfruttando le caratteristiche peculiari della macchina fotografica, né, secondo la lezione proveniente dal fotogiornalismo, mostrando un aspetto sorprendente della quotidianità, ma cercando quelle parti del mondo che solamente una determinata e specifica intenzionalità fotografica possono portare alla luce.

Infine, al termine di questo articolato viaggio dell'artista intorno alle ragioni dell'immagine, non può sfuggire come queste strutture vuote, disabitate ma non abbandonate, in funzione potenziale, siano in ogni caso costituite da macchine: questo sono con tutta evidenza gli impianti di risalita, gli scivoli e le navi, questo sono anche le forme animali che riempiono i parchi acquatici, sebbene mascherate. La straniata visionarietà di queste fotografie sorge anche da questo elemento, dal riconoscimento del fascino della macchina, anche di quelle più banali e triviali.

Il paradosso è che tale fascino può apparire solo nel momento in cui venga negata la funzionalità, in cui la forma si stacca dalla funzione e in cui la macchina si dia come reperto e non come strumento.

Se a cavallo tra Ottocento e Novecento Atget aveva concepito la sua fotografia come testimonianza di una Parigi destinata a scomparire, negli anni Sessanta i coniugi Becher hanno iniziato un racconto fotografico su un'altra civiltà al tramonto – la civiltà industriale – riprendendo in bianco e nero macchinari, impianti industriali, minerari, secondo una rigida metodologia sia di ripresa che di presentazione. Cerio è naturalmente distante tecnicamente sia dall'uno che dagli altri, fotografa a colori elementi del paesaggio non ancora sulla via dell'abbandono, variando i punti di ripresa ed esponendo le immagini di grande formato singolarmente; però, senza dubbio anche queste sono *Anonyme Skulpturen*, testimonianze minime ma non marginali della nostra epoca, e l'artista è conscio che la fotografia rimane, ancora e nonostante tutto, uno dei modi migliori per lasciarne una traccia.

Stefano Cerio's Journey

Walter Guadagnini

"Remarkably, however, almost all these pictures are empty. Empty is the Porte d'Arcueil by the fortifications, empty are the triumphal steps, empty are the courtyards, empty are the terraces of the cafés, empty, as it should be, the Place du Tertre. They are not lonely, merely without mood [...]".
Empty are the ski runs, empty are the amusement parks, empty is the cruise ship: the element of the absence of the human figure is so central to these three series by Stefano Cerio as to bring the quotation of a famous passage from the *Little History of Photography* immediately to mind. Moreover, it is also true that Benjamin reads this characteristic of Atget's photography as an anticipation of Surrealist estrangement, and in this case too the evidence of the images betrays the position shared by the Italian photographer, albeit with a fundamental difference: a reality created thus is not only estrangeing, but it is so twice over.
Because if, on the one hand, these places are seen and imagined in the presence of people, as a function of the people who use them in the periods in which they are open, and therefore the fact they are deserted provokes a sense of *unheimlichkeit*, on the other, the display of their structure arouses in the spectator's mind doubts about the very reality of these objects, about the image he finds himself looking at. So real as to become false, in short, in a spiral that becomes a *maelstrom* which seems to drag everything into question, beginning with the relationship between photography and the external world. Nevertheless, this does not appear to be the center of Cerio's poetics, or at least not in the terms to which an important vein of contemporary enquiry has made us accustomed, beginning with the reflections of artists such as Wall or Demand or Gursky, who are able to bring into question roles and values of documentary photography from the inside, acting on language and on technique, or rather on the consequences of technique on language.
What pushes Cerio to photograph, from life and often in extreme conditions, these specific places, why these and why in this way? Some of the best Italian photography at the end of the last century concentrated, as we know, on landscape, and on its social, architectural and urban transformations. This is the story told in a seminal way by *Viaggio in Italia* (Journey through Italy) which gathered a generation and a half of Italian photographers, and subsequently by many photographers who started from the very same premise to give rise to a veritable Italian School, acknowledged as such also abroad around the figure of Luigi Ghirri.

Some elements of Cerio's images, particularly the clarity of vision, the eccentricity of the subjects, the irony that shines through the thin veil of melancholy with which these places are filled, recall that period and some of those choices, but a deeper examination also reveals fundamental differences. First of all, these photos lack the principal reason guiding the artists of *Viaggio in Italia*, namely the desire and need to highlight how changes to the land corresponded to social and anthropological changes, a result obtained by ascribing fundamental importance to the context, the land seen in its entirety, with a strong sociological and urban emphasis.
The photographer on the contrary focuses his image on the objects themselves, on things; the gaze is always extremely close and fixed on the primary subject, there is no interest in the context in which these machines exist. Cerio photographs structures which have had a significant impact on the sites on which they were built, which affect the economy, daily life, behavior. He is certainly aware of this, but he avoids transforming his own photography into something other than it is, into a tool for saying more than the image.
Secondly, these shots underline the close relationship established in contemporaneity between natural and artificial: these places are at the same time both one and the other, and in particular the cruise ship represents the paradox of an artificial sea, which imitates every aspect of beach life, built to sail on the natural sea, like an unsolvable enigma of human perversion. This is another extremely fertile vein in contemporary photographic enquiry, like the previous one frequented by great artists, whose ranks Cerio could well join for the quality of his images and the appropriateness of subject to theme; but in this case too it seems that we are faced with a collateral element of his enquiry, rather than his heart.
In their entirety, the series highlight the assumption of the element of artificiality as established, and with no need for further attributes; it is as if the by now constant presence of these elements in the visual and mental panorama of contemporaneity demanded of the artist something extra, something different, than the mere emphasizing of their more or less conflicting relationship with the pre-existing world. The individuation in the nucleus of Cerio's work, the real fulcrum around which his poetic develops, before branching off into the individual declensions imposed by the various subjects, lies perhaps in concentrating – as indeed the photographer does himself – on the objects and their relationship with time.

The ski lifts, the water parks, the cruise ship, are always photographed in a state of inactivity, in the absence of people. They are not in use. This state allows first and foremost the structure of the objects to emerge, their materiality, their physical presence. At the same time, this state creates a feeling of time suspended, a sort of metaphysics of the things, which distances the objects from reality and transforms them into fantastical apparitions. Where the topographic photograph records change, Cerio's photograph records suspension. Moreover, all these places are pictured when they are – in common perception – invisible: no one, in everyday life, ventures out onto a closed ski run, at night, no one visits a water park when it is closed, no one gets onto a ship unless it is with hundreds of other people. These places are visible only in the moment in which they are in use; otherwise they are invisible.

With complete nonchalance, Cerio asserts photography's ability to render manifest the invisible, what is usually hidden from the eye. Not, as the modernist tradition embodied by the "new vision" would have it, by exploiting the particular characteristics of the camera, nor, according to the lesson of photo journalism, by showing a surprising aspect of daily life, but by searching those parts of the world that only a specific and determinate photographic intentionality can bring to light. Lastly, at the end of this articulated journey by the artist round the reason of the image, we cannot fail to notice how these empty structures, uninhabited but not abandoned, potentially in use, are constituted by machines: this is true of the ski lifts, the slides and the ships, it is true also of the animal forms that fill the water parks, although disguised. The estranged visionariness of these photographs also stems from this element, from the recognition of the appeal of the machine, even the most trivial and banal. The paradox is that this appeal can only appear at the moment in which their functionality is denied, in which form is detached from function and in which the machine becomes an exhibit rather than a tool.

While, in the late Nineteenth and early Twentieth centuries, Atget conceived his own photography as a testimony to a Paris that was destined to disappear, in the 1960s the Bechers began a photographic account of another waning civilization – industrial civilization – , photographing in black and white machines, industrial and ore plants, in accordance with a strict methodology governing both camerawork and presentation. Cerio is of course technically remote from all of them, he photographs in color elements of the landscape that are not yet abandoned, varying the view points and exposing the large scale images individually; however, undoubtedly these are also *Anonyme Skulpturen* (Anonymous Sculptures), minor but not marginal witnesses of our time, and the photographer is aware that photography remains, still and despite everything, one of the best ways to leave a trace of them.

Parcours de Stefano Cerio

Walter Guadagnini

«Pourtant, curieusement, presque toutes ces images sont vides. Vide la Porte d'Arcueil près des fortifs, vides les escaliers d'honneur, vides les cours, vides les terrasses des cafés, vide, comme il se doit, la place du Tertre. Plus que des lieux solitaires, des lieux sans animation».

Vides les pistes de ski et les parcs d'attractions, vide le bateau de croisière : l'absence de la figure humaine est un élément tellement central dans ces trois séries de Stefano Cerio qu'il évoque d'emblée un passage célèbre de la *Petite histoire de la photographie*. Dans ce texte, Benjamin interprète cette caractéristique des photos d'Atget comme une anticipation de l'évasion surréaliste, que le photographe italien semble partager par l'évidence de ses images, bien que dans son cas la réalité représentée dépayse à plus d'un titre.

D'un côté, l'aspect désert de ces lieux, imaginés et conçus en fonction d'un public, produit une sensation de *unheimlichkeit* ; d'un autre coté, l'ostentation de leur structure fait naître un doute chez le spectateur quant à la réalité même des objets, de l'image qu'il est en train de voir. Objets tellement réels qu'ils en deviennent faux, dans un vertige, un *maelstrom* qui semble tout remettre en question, y compris le rapport entre la photographie et le monde extérieur. Et pourtant cela ne semble pas être au cœur de la poétique de Cerio, pas en tout cas dans les termes auxquels nous a habitué un courant important de la recherche contemporaine, à partir des réflexions d'auteurs tels que Wall, Demand ou Gursky qui questionnent de l'intérieur les rôles et les valeurs de la photographie documentaire en opérant sur le langage et sur la technique ou plutôt sur les conséquences de la technique sur le langage. Mais qu'est ce qui pousse donc Cerio à photographier précisément ces lieux, en décor réel et dans des conditions souvent extrêmes ? Pourquoi ceux-là et pourquoi de cette façon ? On sait qu'un filon de la meilleure photographie italienne de la fin du siècle dernier s'est consacré au paysage et à ses évolutions sociales, architecturales et urbanistiques. Il s'agit de l'histoire racontée par le *Viaggio in Italia*, qui a réuni autour de Luigi Ghirri plus d'une génération de photographes italiens, et plus tard par de nombreux photographes qui ont adopté cette approche donnant vie à une véritable école italienne, reconnue dans le monde entier. Certains éléments des images de Cerio, notamment la limpidité de la vision, l'extravagance des sujets, l'ironie qui pointe sous la veine mélancolique qui imprègne ces lieux, renvoient à certains des choix de cette époque, mais à y

regarder de plus près, on remarque des différences considérables. En premier lieu, ses photographies ne répondent pas à l'exigence des auteurs de *Viaggio in Italia*, animés par le désir de démontrer comment les transformations du territoire correspondaient à des transformations sociales et anthropologiques par l'importance accordée au contexte, au territoire pris dans sa globalité, avec un fort ancrage sociologique et urbanistique.

Au contraire, Stefano Cerio focalise son image sur les objets en-soi, sur les choses ; son regard est toujours très proche et rivé à son sujet principal, ne montrant aucun intérêt pour le contexte dans lequel évoluent ces engins. Cerio photographie des infrastructures qui ont eu un gros impact dans les zones où elles ont été implantées, qui ont eu une incidence sur l'économie, sur la vie quotidienne, sur les comportements. Il en est parfaitement conscient, mais il se refuse à transformer sa photographie en autre chose qu'elle-même, à exprimer autre chose que l'image en soi.

De plus, ses clichés soulignent le rapport étroit qui se noue à l'époque contemporaine entre le naturel et l'artificiel : ces lieux incarnent les deux à la fois. Le bateau de croisière exprime tout particulièrement le paradoxe d'une mer artificielle, qui singe tous les aspects de la plage, conçue pour voyager dans une mer naturelle, telle une énigme insondable de la perversion humaine. Il s'agit d'un courant très fertile de la recherche photographique contemporaine, porté comme le précédent par de grands photographes auxquels Cerio pourrait s'apparenter par la qualité de ses images et par la pertinence de ses thématiques. Mais encore une fois, nous ne touchons pas là au cœur de sa recherche.

Dans l'ensemble de ses séries, il donne l'artificialité pour acquise, sans autres attributs ; comme si l'omniprésence de ces éléments dans le champ visuel et mental contemporain demandait à l'artiste un effort de plus, quelque chose de différent de la simple constatation du rapport conflictuel entre les images et le monde préexistant.

Pour atteindre le cœur du travail de Cerio, le noyau dur autour duquel se développe son esthétique, déclinée ensuite dans les différents sujets de ses séries, il faut se concentrer comme l'auteur lui-même sur les objets et sur leur relation au temps. Les remontées mécaniques, les parcs aquatiques, le bateau de croisière sont toujours montrés en période de repos, en l'absence du public. Ils ne sont pas en fonctionnement. Cet état fait ressortir la structure des objets, leur matérialité, leur

présence physique, tout en produisant une sensation de suspension du temps, une sorte de métaphysique des objets, qui les écarte de la réalité et les transforme en apparitions fantasmagoriques. Si la photographie topographique raconte la transformation, celle de Cerio exprime la suspension. De plus, tous ces lieux sont représentés à un moment où ils sont invisibles à la plupart d'entre nous : personne ne s'aventure sur une piste fermée, la nuit, personne ne se rend dans un parc aquatique fermé, personne ne monte sur un bateau sinon en compagnie de milliers d'autres gens. Ces lieux ne sont visibles que lorsqu'ils fonctionnent, autrement ils restent invisibles. Avec une absolue nonchalance, Cerio attribue donc à la photographie la faculté de révéler l'invisible, ce qui normalement se dérobe au regard. Il y parvient non pas à la manière du courant moderniste de la "nouvelle vision" en explorant les possibilités techniques de l'appareil photo, ni dans le sillage du photojournalisme en montrant un aspect surprenant du quotidien, mais en cherchant des endroits du monde que seule une volonté photographique peut porter à la lumière.

Enfin, au terme de ce voyage de l'artiste autour des finalités de l'image, il apparaît clairement que toutes ces structures vides, désertées mais pas abandonnées, potentiellement opérationnelles, sont constituées de machines : les remontées mécaniques, les toboggans, les bateaux et même, bien que camouflées, les formes animales qui remplissent les parcs aquatiques. La portée visionnaire de ces photographies surgit aussi de cet élément, de la fascination que peuvent exercer les machines, même les plus banales et triviales. Paradoxalement, cette fascination se produit uniquement à partir du moment où on nie toute fonctionnalité, où la forme se détache de la fonction et où la machine se présente comme une chose et non pas comme un instrument.

A la charnière du dix-neuvième et du vingtième siècle, Atget avait envisagé sa photographie comme un témoignage du Paris destiné à disparaître. Les Becher avait entrepris dans les années soixante le récit photographique d'une autre civilisation en déclin – la civilisation industrielle – montrant en noir et blanc les engins et les installations industrielles et minières en suivant un protocole extrêmement rigoureux de réalisation et de présentation. Cerio se détache techniquement de ces deux approches puisqu'il photographie en couleurs des éléments du paysage non encore désaffectés, multipliant les points de vue et exposant séparément de grands formats. Pourtant, ses images aussi peuvent indéniablement être définies comme des *Anonyme Skulpturen*, des témoignages minimes mais non négligeables de notre époque, et l'artiste est pleinement conscient que la photographie demeure, malgré tout, le meilleur moyen pour qu'il en reste une trace.

Reality

Cristiana Perrella

Il lavoro di Stefano Cerio si inserisce nell'ambito di una delle linee più significative e peculiari della fotografia italiana, cioè in quella rilettura del paesaggio che, a partire dalla mostra *Viaggio in Italia*[1], curata nel 1984 da Luigi Ghirri, Gianni Leone e Enzo Velati, ha segnato un cambiamento radicale dello sguardo sul nostro paese.

Al progetto, che diverrà il manifesto della "scuola italiana di paesaggio", partecipano autori molto diversi, come Olivo Barbieri, Gabriele Basilico, Vincenzo Castella, Giovanni Chiaramonte, Mario Cresci, Vittore Fossati, Guido Guidi, Mimmo Jodice, oltre che Ghirri stesso, accomunati dal metodo d'indagine e dalla volontà di interrogarsi civilmente sui mutamenti in atto nel territorio nazionale.

Le loro foto, apparentemente semplici, silenziose, meditative, propongono un nuovo lessico del paesaggio italiano, indagato nei suoi elementi di base grazie a un approccio intellettuale e insieme emotivo, privo di retorica, stereotipi, gerarchie. Non un paese oleografico, prigioniero del suo passato, come quello rappresentato nella tradizione fotografica precedente, ma un'Italia fatta di posti marginali, nastri d'asfalto, città deserte, distributori di benzina, costruzioni moderniste. Fotografie attente alle città ma soprattutto ai molti luoghi della provincia, a un'Italia minore, antispettacolare, rimossa dall'iconografia convenzionale del Bel Paese. Un'Italia della banalità quotidiana e, insieme, del cambiamento, rappresentata con una nuova forma di realismo, non drammatico, non volto alla denuncia, ma piuttosto animato dal desiderio di guardare con occhi nuovi ciò che appartiene al nostro campo visivo abituale, un realismo che ha attraversato le avanguardie e le neoavanguardie e che si fa carico del modo concettuale di vedere proprio dell'arte del decennio precedente.

Recentemente riproposta alla nostra attenzione da una mostra curata da Roberta Valtorta alla Triennale di Milano[2], la visione annunciata da *Viaggio in Italia* apre alla fotografia italiana una prospettiva ampia e nuova, in cui si avverte la crescente necessità di dialogo con altre discipline e linguaggi, una prospettiva che ha fatto scuola e in cui si colloca il lavoro di tanti autori della generazione successiva, da Francesco Jodice ad Armin Linke, da Paola Di Bello a Raffaella Mariniello, da Paola De Pietri, a Massimo Siragusa fino appunto a Stefano Cerio, collegando quel passato prossimo al presente. Nell'indubbia continuità di un'evoluzione/trasformazione dello sguardo sul nostro paese, a distinguere la nuova generazione di fotografi è il racconto di luoghi che ormai sono completamente mutati, spesso perdendo irrimediabilmente identità, smarrendo definitivamente quell'armonia tra natura e cultura che era un tratto così profonda-

mente italiano. Una trasformazione che, nel corso degli anni, è divenuta sempre più definitiva e brutale e che perciò non ha potuto non riflettersi anche nell'approccio dei fotografi al paesaggio: sempre più orientato a mettere in luce le alterazioni del territorio, le aree urbane e post-industriali sempre più alienanti e globalizzate, le realtà sociali che vi si sviluppano, spesso influenzate, quasi predestinate, dal carattere dei luoghi che fanno da sfondo al loro costituirsi. Alcuni, come Linke o Jodice, hanno allargato dunque il campo d'osservazione a luoghi lontanissimi, eleggendo la dimensione mondiale e globalizzata a spazio di ricerca, testando in presa diretta quei fenomeni i cui effetti collaterali ci ritroviamo a vivere quotidianamente nella nostra realtà. Altri, come Di Bello e De Pietri hanno letto il territorio essenzialmente come spazio sociale, analizzando la condizione dell'individuo nella relazione con l'ambiente. Altri ancora, tra cui Raffaella Mariniello e Massimo Siragusa, hanno elaborato, sull'analisi delle dissonanze e delle incongruenze – culturali prima che visive – del paesaggio contemporaneo, una visione metafisica e straniante, poetica ma spesso anche ironica. C'è poi chi, infine, consapevole della quasi impossibile registrazione di un paesaggio instabile e indefinito, ha optato per lo studio di frammenti, scegliendo pezzi di scena da sostituire ai grandi racconti, preferendo un tipo di analisi più ravvicinata, dove sia un soggetto emblematico a rivelare, in sua assenza, il contesto che lo giustifica e che ne è all'origine.

È il caso di Stefano Cerio che da anni ha concentrato la sua ricerca sulla raffigurazione di un'Italia di plastica, luccicante e priva di peso, uguale ovunque, al sud come al nord, attraverso serie di immagini che presentano l'imitazione, il falso, l'artificio come tratti caratteristici del nostro paesaggio contemporaneo.

Dagli scatti di cimiteri per cani, chiese che sembrano architetture di un parco a tema, esposizioni di lampadari, *outlet*, alberghi per matrimoni di *Sintetico urbano* (2007), al ciarpame per turisti che cerca un dialogo impossibile con le opere d'arte di cui è copia triviale in *Souvenir* (2008), fino all'apparizione poco miracolosa di santi e madonelle di gesso in mezzo ad anonimi squarci di natura in *Apparizioni* (2009). Non c'è ironia in queste visioni, non c'è strizzata d'occhio, ma è evidente che queste non sono più "finzioni a cui credere", per dirla con il titolo di un breve saggio di Gianni Celati dedicato a Ghirri[3]. Sono piuttosto la registrazione del disastro delle anime, specularmente riflesso dal degrado che le circonda. È come se quelle periferie sconciate, quegli edifici in mezzo al nulla, quei simulacri del cattivo gusto, non po-

tessero esser più scoperti "come se fosse la prima volta", ma fossero ora l'immagine interiore del Paese, della sua desolazione morale. L'immagine del mondo intorno a noi che è diventata l'immagine del mondo dentro di noi. Un cambiamento magistralmente descritto da Roberto Saviano, nelle sue pagine crude e appassionate a cui il cinema di Matteo Garrone ha dato consistenza visiva. Non è un caso che tra le ambientazioni scelte dal regista romano per le sue storie figurino alcuni dei luoghi ritratti da Cerio, dalla desolazione del Villaggio Coppola de *L'imbalsamatore* al grand hotel per matrimoni e all'aquapark dove si svolgono scene memorabili di *Reality*.

Componente essenziale di questa indagine nel "sintetico italiano"[4] di Stefano Cerio è "la sparizione dell'autore", un atteggiamento che implica cioè la registrazione imparziale delle sembianze di quanto si fotografa, senza alcuna intenzione di indirizzarne la lettura: una visione che il fotografo consegna all'osservatore limitandosi a suggerire un possibile atteggiamento dello sguardo, mentre facile sarebbe, invece, con questi temi, indulgere sulla saturazione dei colori, sull'uso ad effetto della luce, sulla distorsione grottesca. Cerio, al contrario, cerca la luce più neutra possibile, l'inquadratura più centrale, dosa i ritocchi con grande parsimonia, cercando essenzialmente l'unità visiva dell'insieme, lascia che sia la realtà a parlare.

Questa ponderazione dei mezzi fotografici, un'estrema pulizia e precisione formale, improntà tutte e tre le serie che rappresentano il nuovo indirizzo – ma in continuità con il precedente – nel lavoro di Cerio: l'analisi dei luoghi dedicati al divertimento, allo svago, nuovi territori artificiali dello spazio pubblico, ripresi nei momenti di quiete, quando la folla non li invade con la sua presenza vociante, con il movimento perpetuo e convulso e la pausa dell'attività, che sola dà un senso alla loro esistenza, li rende fantasmatici e spettrali. Gli aquapark ripresi in inverno, gli impianti di risalita di una stazione sciistica fotografati di notte, una nave da crociera durante il breve tempo, poco prima dell'alba, in cui le attività ricreative sono sospese: soggetti che è difficile immaginare, perché semplicemente "non esistono" al di fuori della loro funzione abituale.

In questa fase "dormiente" dei luoghi che ritrae – non di abbandono e degrado ma di pausa, di inattività (un concetto quasi impensabile nella nostra società "sette giorni su sette, 24 ore su 24") – lo sguardo di Cerio cerca e trova l'unico residuo di un possibile incanto, l'unico modo di guardare questa natura addomesticata, dove ogni rapporto tra l'uomo e l'ambiente è interpretato in termini di rendimento, con lo stupore di un incontro inaspettato.

1 *Viaggio in Italia*, a cura di Luigi Ghirri, Gianni Leone, Enzo Velati, Pinacoteca provinciale di Bari, cat. edizioni Il Quadrante, Alessandria 1984

2 *1984: fotografie da "Viaggio in Italia". Omaggio a Luigi Ghirri*, a cura di Roberta Valtorta, La Triennale, Milano, 11 luglio – 26 agosto 2012

3 Gianni Celati, *Finzioni a cui credere*, in "Alfabeta", n. 67, 1984. "Noi crediamo sia possibile ricucire le apparenze disperse negli spazi vuoti, attraverso un racconto che organizzi l'esperienza, e che perciò dia sollievo… Crediamo che tutto ciò che la gente fa dalla mattina alla sera sia uno sforzo per trovare un possibile racconto dell'esterno, che sia almeno un po' vivibile. Pensiamo anche che questa sia una finzione, ma una finzione a cui è necessario credere. Ci sono mondi di racconto in ogni punto dello spazio, apparenze che cambiano a ogni apertura d'occhi, disorientamenti infiniti che richiedono sempre nuovi racconti: richiedono soprattutto un pensare-immaginare che non si paralizzi nel disprezzo di ciò che sta attorno".

4 Titolo della mostra *Sintetico italiano*, a cura di Angela Tecce, Capri, Certosa di san Giacomo, cat. Silvana editoriale, Milano 2009

Reality

Cristiana Perrella

The work of Stefano Cerio fits into one of the most significant and distinctive areas in Italian photography, namely, into the re-examination of the landscape which, beginning with the exhibition *Viaggio in Italia*[1] (Journey through Italy) curated in 1984 by Luigi Ghirri, Gianni Leone and Enzo Velati, has marked a radical change in the way of looking at our country. The project, which was to become the manifesto of the "Italian school of landscape", saw the participation of an extremely diverse range of photographers, including Olivo Barbieri, Gabriele Basilico, Vincenzo Castella, Giovanni Chiaramonte, Mario Cresci, Vittore Fossati, Guido Guidi, Mimmo Jodice, as well as Ghirri himself, who were united by their method of inquiry and the desire to examine, civilly, the transformations taking place throughout Italy. Their photos, seemingly simple, silent, meditative, proposed a new lexicon of the Italian landscape, investigated in its essentials in an approach that was both intellectual and emotional, devoid of rhetoric, stereotypes and hierarchies. Not a conventional Italy, prisoner of its own past, like the one represented in the previous photographic tradition, but an Italy consisting of places on the margins, ribbons of tarmac, deserted towns, gas stations, modernist buildings. Photographs mindful of the cities but above all of provincial towns, a lesser Italy, anti-spectacular, removed from the conventional iconography of the Bel Paese. An Italy of the banality of the everyday, and, at the same time, of change, represented by a new form of non-dramatic realism, not aimed at denunciation, but animated instead by the desire to see afresh what belongs to our habitual field of vision, a realism which had come through the avant-gardes and neo-avant-gardes and which assumed the conceptual way of seeing characteristic of the art of the previous decade.

Recently brought back to our attention by an exhibition curated by Roberta Valtorta at the Triennale di Milano[2], the vision heralded by *Viaggio in Italia* opens a broad and new perspective for Italian photography in which we can sense the increasing need for dialogue with other disciplines and means of expression, a perspective that has matured and in which the work of many photographers of the next generation is to be found, from Francesco Jodice to Armin Linke, from Paola Di Bello to Raffaella Mariniello, from Paola De Pietri to Massimo Siragusa, right up to Stefano Cerio himself, linking this recent past to the present.

In the undisputed continuity of an evolution/transformation in how we perceive our country, what distinguishes the new generation of photographers is the account of places that are now totally changed, often irreparably losing identity, losing for ever the harmony between nature and culture that was such a profoundly Italian characteristic. A transformation that, with time, has become increasingly definitive and brutal and which therefore has inevitably been reflected in the photographers' approach to landscape, increasingly focused on highlighting the alterations to the land, the increasingly globalized and alienating cities and post-industrial areas, the social realities that evolve there, often influenced, almost doomed, by the nature of the places that act as a background to their formation. Some, like Linke or Jodice, have thus extended the field of observation to far off places, choosing the worldwide and globalized dimension as an area for exploration, experiencing live the phenomena whose collateral effects we live with on a daily basis in our own reality. Others, like Di Bello or De Pietri have interpreted the land essentially as a social space, examining the condition of the individual in relation to the environment. Others still, including Raffaella Mariniello and Massimo Siragusa, have elaborated, through the investigation of the dissonances and incongruities – cultural rather than visual – of the contemporary landscape, a metaphysical and alienating vision, poetic but often ironic. Finally, there are also those who, conscious of the practical impossibility of recording a changing and indefinite landscape, have opted to concentrate on fragments, choosing snippets of a scene in place of the bigger picture, preferring a closer kind of analysis, in which a symbolic subject reveals, in its absence, the context that justifies it and from which it has arisen.

This is the case of Stefano Cerio who has for years concentrated his investigation on the representation of a plastic Italy, glossy and devoid of weight, the same everywhere, south as well as north, through a series of images that present the imitation, the fake, artifice as characteristic traits of our contemporary landscape. From the shots of cemeteries for dogs, churches that resemble buildings in a theme park, lighting showrooms, retail outlets, wedding hotels in *Sintetico urbano* (Urban Synthetic) (2007), to the tourist tat that seeks an impossible dialogue with the works of art of which it is a trivial copy in *Souvenir* (2008), to the hardly miraculous apparition of plaster saints and little madonnas in the middle of nondescript patches of nature in *Apparizioni* (Apparitions) (2009).
There is no irony in these visions, no winking of the eye, but it is clear that these

are no longer "fictions in which to believe", to quote the title of a brief essay by Gianni Celati dedicated to Ghirri[3]. Instead they are the recording of the disaster of souls, symmetrically reflected by the decay that surrounds them. It is as if these ruined city outskirts, these buildings in the middle of nowhere, these simulacra of bad taste, could no longer be discovered "as though it were the first time" but were now the interior image of the nation, of its moral desolation. The image of the world around us that has become the image of the world within us. A change masterfully described by Roberto Saviano, in the raw and passionate pages which have been given a visual consistency in the films of the Roman director, Matteo Garrone. It is no coincidence that among the settings chosen by Garrone for his stories some of the places portayed by Cerio should feature, from the desolation of Villaggio Coppola in *L'Imbalsamatore* (The Embalmer) to the grand wedding hotel and the water park where memorable scenes from *Reality* take place.

The essential component of Stefano Cerio's investigation into "Italian synthetic"[4] is the "disappearance of the author/artist", an attitude that implies the impartial recording of the appearance of what is photographed, with no intention of influencing how it is read: a vision that the photographer hands to the observer, confining himself to suggesting a possible way of looking, while it would be easy, given the themes, to indulge in the saturation of the colors, the use and effects of lighting, and grotesque

distortion. On the contrary, Cerio seeks the most neutral light possible, the most central shot, any retouching is applied very sparingly, seeking essentially the visual unity of the whole, leaving reality to do the talking.

This deliberation of the photographic medium, an extreme cleanliness and formal precision, imbues all three series that embody the new direction – albeit in continuity with the previous one – in Cerio's work: the analysis of sites dedicated to amusement, entertainment, new artificial areas of public space, captured in moments of calm, when the crowd doesn't invade them with its noisy presence, with its perpetual and convulsive movement and the pause in activity, which alone gives a meaning to their existence, renders them fantastical and ghostly. The water parks photographed in winter, the lifts of a ski resort photographed at night, a cruise ship during the brief period, just before dawn, when recreational activities are suspended: subjects that it is difficult to imagine, because they simply "don't exist" beyond their usual purpose.

In this "dormant" phase of the places he portrays – not abandoned and decaying, but paused, inactive (a concept almost unimaginable in our 24/7 society) – Cerio's gaze seeks and finds the only residue of possible enchantment, the only way to look at this domesticated nature, in which every relationship between man and the environment is interpreted in terms of profit, with the astonishment of an unexpected encounter.

1 *Viaggio in Italia*, curated by Luigi Ghirri, Gianni Leone, Enzo Velati, Pinacoteca Provinciale di Bari, catalogue published by Il Quadrante, Alessandria 1984

2 *1984: fotografie da "Viaggio in Italia". Omaggio a Luigi Ghirri* (1984: photographs from *"Viaggio in Italia"*. Homage to Luigi Ghirri), curated by Roberta Valtorta, La Triennale, Milan 11 July – 26 August 2012

3 Gianni Celati, *Finzioni a cui credere*, (Fictions in which to believe) in "Alfabeta", n. 67, 1984. "We believe that it is possible to reconstitute appearances dispersed in empty spaces, by means of an account that organizes the experience, and thus provides relief... We believe that everything that people do from morning to night is an effort to find a possible account of the external, that it may be at least liveable. We think that this is a fiction too, but a fiction in which it is necessary to believe. There are worlds of accounts at every point in space, appearances that change each time we open our eyes, infinite disorientations that always call for new accounts: above all they call for a thinking-imagining that will not become paralyzed in the contempt for everything that surrounds us".

4 Title of the exhibition *Sintetico italiano* (Italian Synthetic), curated by Angela Tecce, Capri, Certosa di San Giacomo, catalogue Silvana Editoriale, Milan 2009

Reality

Cristiana Perrella

Le travail de Stefano Cerio s'inscrit pleinement dans l'esprit de l'une des orientations les plus significatives et les plus caractéristiques de la photographie italienne : la relecture du paysage qui, à partir de l'exposition *Viaggio in Italia*[1], réalisée en 1984 et supervisée par Luigi Ghirri, Gianni Leone et Enzo Velati, a signifié un changement radical dans le regard porté sur notre Pays. Ce projet, qui deviendra le manifeste de l' « école italienne de paysage » connaît la participation de nombreux auteurs venant d'horizons différents, tels que Olivo Barbieri, Gabriele Basilico, Vincenzo Castella, Giovanni Chiaramonte, Mario Cresci, Vittore Fossati, Guido Guidi, Mimmo Jodice, en plus de Ghirri, qui ont en commun à la fois la méthode d'investigation et la volonté de s'interroger, d'un point de vue civil, sur les mutations en cours au sein du territoire national. Leurs photos, apparemment simples, silencieuses, méditatives, proposent un nouveau lexique du paysage italien, exploré dans ses éléments fondamentaux à travers une approche à la fois intellectuelle et émotive, affranchie de tout aspect rhétorique, stéréotypique et hiérarchique. Il ne s'agit pas d'un paysage holographique, prisonnier de son passó, tel ceux que nous représente la tradition photographique antérieure, mais d'une Italie des marges, avec ses rubans d'asphalte, ses villes désertes, ses stations services, ses constructions modernistes. Une photographie attentive aux villes, mais plus encore aux réalités multiples de l'arrière-pays, à une Italie en mode mineur, anti-star, ignorée de l'iconographie conventionnelle du Bel Paese. Une Italie du train-train quotidien mais également une Italie du changement, représentée à travers une nouvelle forme de réalisme, dépourvu de toute velléité dramatique ou dénonciatrice, et animé du désir de poser un regard neuf sur ce qui compose notre champ visuel habituel, un réalisme qui a traversé les avant-gardes et les néo-avant-gardes, et qui a intégré la modalité conceptuelle du voir propre à l'art de la décennie passée.

Récemment reproposée à notre attention à travers une exposition supervisée par Roberta Valtorta à la Triennale de Milan[2], la vision annoncée par *Viaggio in Italia* ouvre une nouvelle perspective à la photographie italienne où l'on perçoit très nettement la nécessité croissante de dialoguer avec d'autres disciplines et d'autres langages, une perspective qui a fait école et qui englobe les travaux de nombre d'auteurs de la génération successive allant de Francesco Jodice à Armin Linke, en passant par Paola Di Bello, Raffaella Mariniello, Paola De Pietri, Massimo Siragusa et qui se poursuit jusqu'à Stefano Cerio, créant ainsi un pont conceptuel entre ce passé récent et notre présent.

Au sein de cette indéniable évolution/transformation du regard porté sur notre pays, ce qui distingue la nouvelle génération de photographes, c'est le récit fondé sur des lieux désormais totalement métamorphosés, souvent victimes d'une irrémédiable perte d'identité et définitivement privés de cette harmonie entre nature et culture qui a si longtemps constitué une caractéristique profondément italienne. Au fil des ans, cette transformation qui s'avère de plus en plus brutale et définitive, ne pouvait manquer de finir par imprégner l'approche des photographes au paysage, qui tendent de plus en plus à mettre en évidence les altérations du territoire, les zones urbaines et postindustrielles de plus en plus aliénantes et globalisées, les réalités sociales qui s'y développent, souvent influencées et presque prédestinées, par le caractère du terrain sur lequel elles se sont constituées. Certains, comme Linke et Jodice, ont ainsi élargi leur champ d'observation à des contrées lointaines, choisissant la dimension mondiale et globale comme espace de recherche, investiguant en prise directe ces phénomènes dont nous vivons les effets collatéraux dans notre réalité quotidienne. D'autres, comme Di Bello et De Pietri se sont axés sur une lecture du territoire essentiellement en tant qu'espace social, analysant la condition de l'individu dans sa relation à l'environnement. D'autres encore, tels que, par exemple, Raffaella Mariniello et Massimo Siragusa, ont élaboré, sur l'analyse des discordances et des incohérences – culturelles avant que d'être visuelles – du paysage contemporain, une vision métaphysique, poignante, poétique, mais plus encore ironique. D'autres enfin, conscients de l'impossibilité de fixer un paysage instable et indéfini, ont opté pour l'étude de fragments, choisissant des fractions de scènes qui se substituent aux longs récits, préférant un type d'analyse plus rapprochée, où un objet emblématique révèle, en son absence, le contexte qui le justifie et préside à son origines. C'est le cas de Stefano Cerio, qui, depuis des années, concentre sa recherche sur la représentation d'une Italie en plastique, rutilante et privée de son poids, identique du nord au sud, à travers les séries d'images évoquant l'imitation, la fausseté, l'artifice en tant que traits caractéristiques de notre paysage contemporain.

Partant des clichés réalisés au cimetière des chiens, des églises semblant surgir d'un parc d'attraction, des expositions de lustres, des centres commerciaux, des hôtels à mariage de *Sintetico urbano* (2007) en passant par la camelote pour touristes qui voudrait instaurer un dialogue impossible avec les œuvres d'art dont elle n'est que triviale imitation dans *Souvenir* (2008), Stefano Cerio aboutit à l'apparition peu miraculeuse de saints et de madones en plâtre dans un coin de nature dans *Apparizioni* (2009). Nulle ironie, ni aucun clin d'œil, dans ces images, mais il est clair que nous ne sommes

plus en présence de « fictions auxquelles croire », pour citer le titre d'un court essai de Gianni Celati consacré à Ghirri[3]. Il s'agit bien plutôt de la restitution du désastre des âmes, reflété comme dans un miroir par la dégradation alentour ; comme si ces banlieues dévastées, ces immeubles au milieu de nulle part, ces simulacres de mauvais goût ne pouvaient plus être découverts « comme si c'était la première fois », mais qu'il représentaient désormais l'image intérieure du Pays, de sa désolation morale. L'image du monde autour de nous est devenue l'image du monde que nous recélons en nous. Un changement magistralement décrit par Roberto Saviano dans les pages crues et passionnées auxquelles le cinéma de Matteo Garrone a donné une consistance visuelle. Ce n'est certes pas un hasard si parmi les lieux de tournage choisis par le réalisateur romain pour ses histoires nous retrouvons certains des endroits représentés par Cerio, de la désolation de Villaggio Coppola de *L'étrange Monsieur Peppino* au grand hôtel à mariages et à l'aquapark où se déroulent certaines des scènes mémorables de *Reality*.

La « disparition de l'auteur » est un composant fondamental de cette enquête au cœur du « sintetico italiano »[4] : il s'agit d'un comportement impliquant l'enregistrement impartial de l'aspect de ce que l'on photographie, sans aucune intention d'en orienter la lecture, d'une vision que le photographe consigne à l'observateur en se limitant à suggérer une attitude possible du regard, alors qu'il serait aisé, avec cette typologie de thèmes, de s'attarder sur la saturation des couleurs, sur les effets de lumière, sur la distorsion grotesque. A contrario, Cerio recherche la lumière la plus neutre possible, le cadrage le plus central, et dose les retouches avec une grande parcimonie, cherchant essentiellement l'unité visuelle de l'ensemble : il laisse parler la réalité d'elle-même.

Cette pondération essentielle des moyens photographiques à disposition, cette extrême netteté et cette précision formelle imprègnent chacune des trois séries qui représentent la nouvelle orientation – en continuité avec la précédente, toutefois – du travail de Cerio : l'analyse des lieux consacrés à la distraction, aux loisirs, les nouveaux territoires de l'espace public, saisis dans les moments de pause, quand la foule ne les a pas encore envahis de sa présence tapageuse, dans leur mouvement à la fois convulsif et perpétuel alternant avec des pauses de l'activité, qui seule donne un sens à leur existence, les affublant d'une aspect fantomatique et théâtral. L'aquapark en hiver, les remontées mécaniques d'une station de ski photographiées de nuit, un navire de croisière durant le bref laps de temps, peu avant l'aube, où les activités récréatives sont suspendues : des sujets qu'il est difficile d'imaginer, simplement parce qu'ils « n'existent pas » hors de leur fonction habituelle.

Dans cette phase dormeuse des lieux qu'il restitue – non pas une phase d'abandon ou de dégradation mais de pause, d' « inactivité » (un concept impensable pour notre société « sept jours sur sept, vingt-quatre heures sur vingt-quatre) – le regard de Cerio cherche et trouve l'unique résidu d'un enchantement possible, la seule manière de regarder cette nature apprivoisée, où tout rapport entre l'homme et le milieu est interprété en termes de rendement, avec la stupeur d'une rencontre inattendue.

1 *Viaggio in Italia*, par Luigi Ghirri, Gianni Leone, Enzo Velati, Pinacoteca provinciale de Bari, cat. éditions il Quadrante, Alessandria 1984

2 *1984: photographies de « Viaggio in Italia ». Omaggio a Luigi Ghirri*, par Roberta Valtorta, La Triennale, Milan, 11 juillet – 26 août 2012

3 Gianni Celati, Finzioni a cui credere, dans « Alfabeta », n. 67, 1984. « Nous croyons qu'il est possible de rétablir les apparences dispersées dans les espaces vides, à travers un récit qui organise l'expérience, apportant ainsi un soulagement… Nous croyons que tout ce que font les gens du matin au soir constitue un effort pour permettre un récit possible de l'extérieur, qui soit un minimum vivable. Nous pensons également qu'il s'agit d'une fiction, mais d'une fiction à laquelle il est nécessaire de croire. Il existe des mondes de récits en tout point de l'espace, des apparences qui changent à chaque fois qu'on ouvre les yeux, et des désorientements infinis qui exigent continuellement de nouveaux récits : ils exigent surtout un penser-imaginer qui ne soit pas paralysé dans le mépris de ce qui est autour de nous ».

4 Titre de l'exposition *Sintetico italiano*, par Angela Tecce, Capri, Certosa de San Giacomo, cat. Silvana editoriale, Milan 2009

I

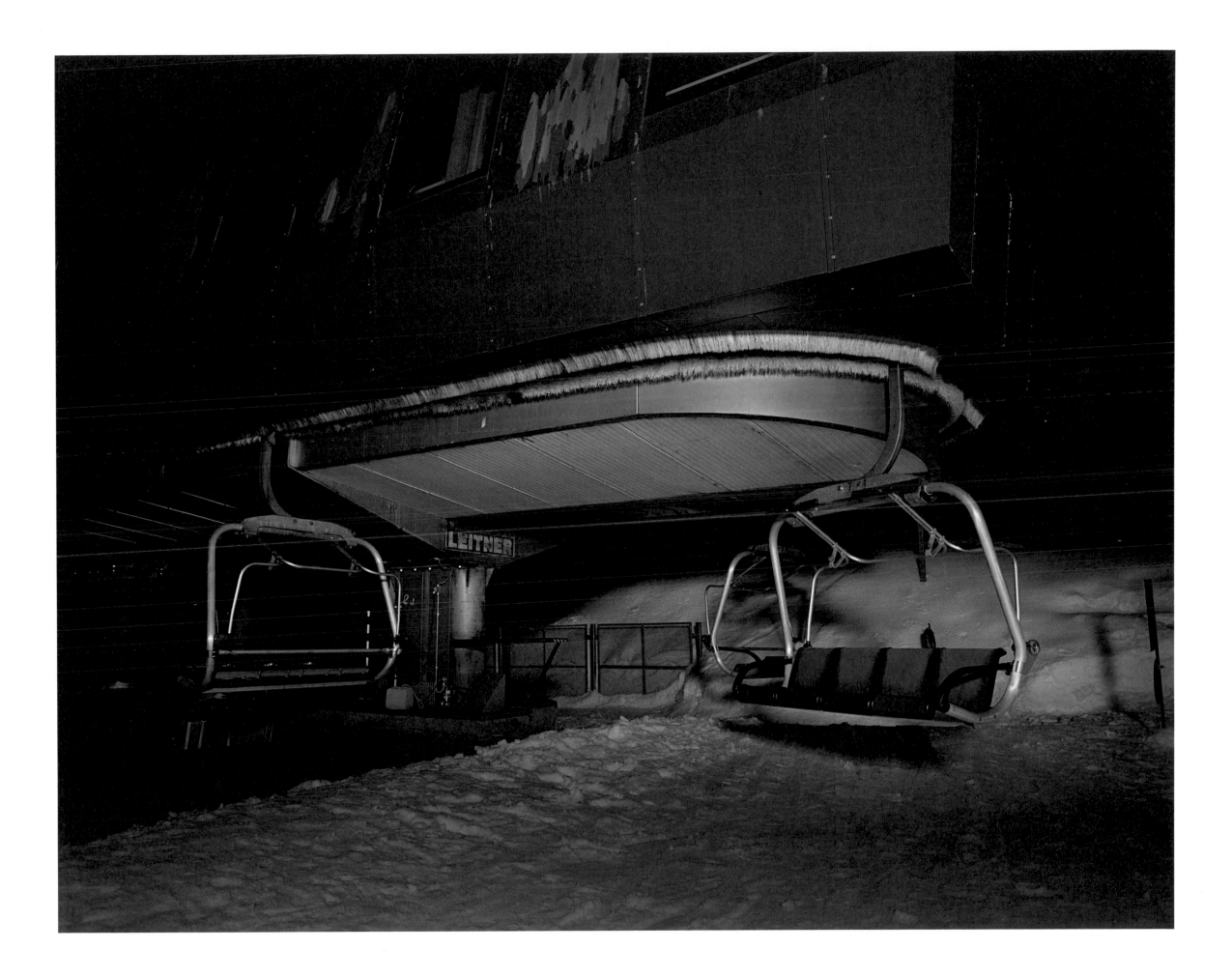

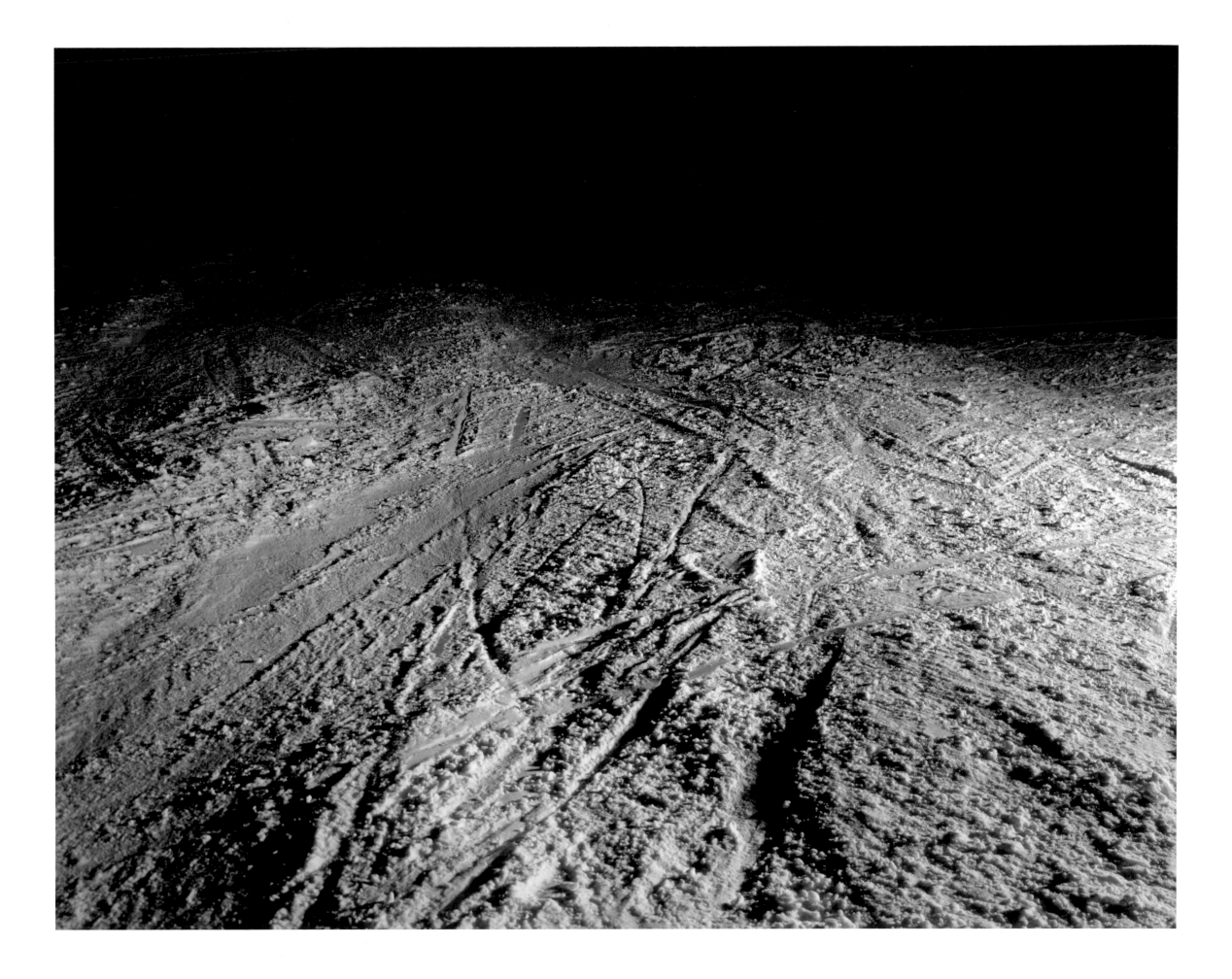

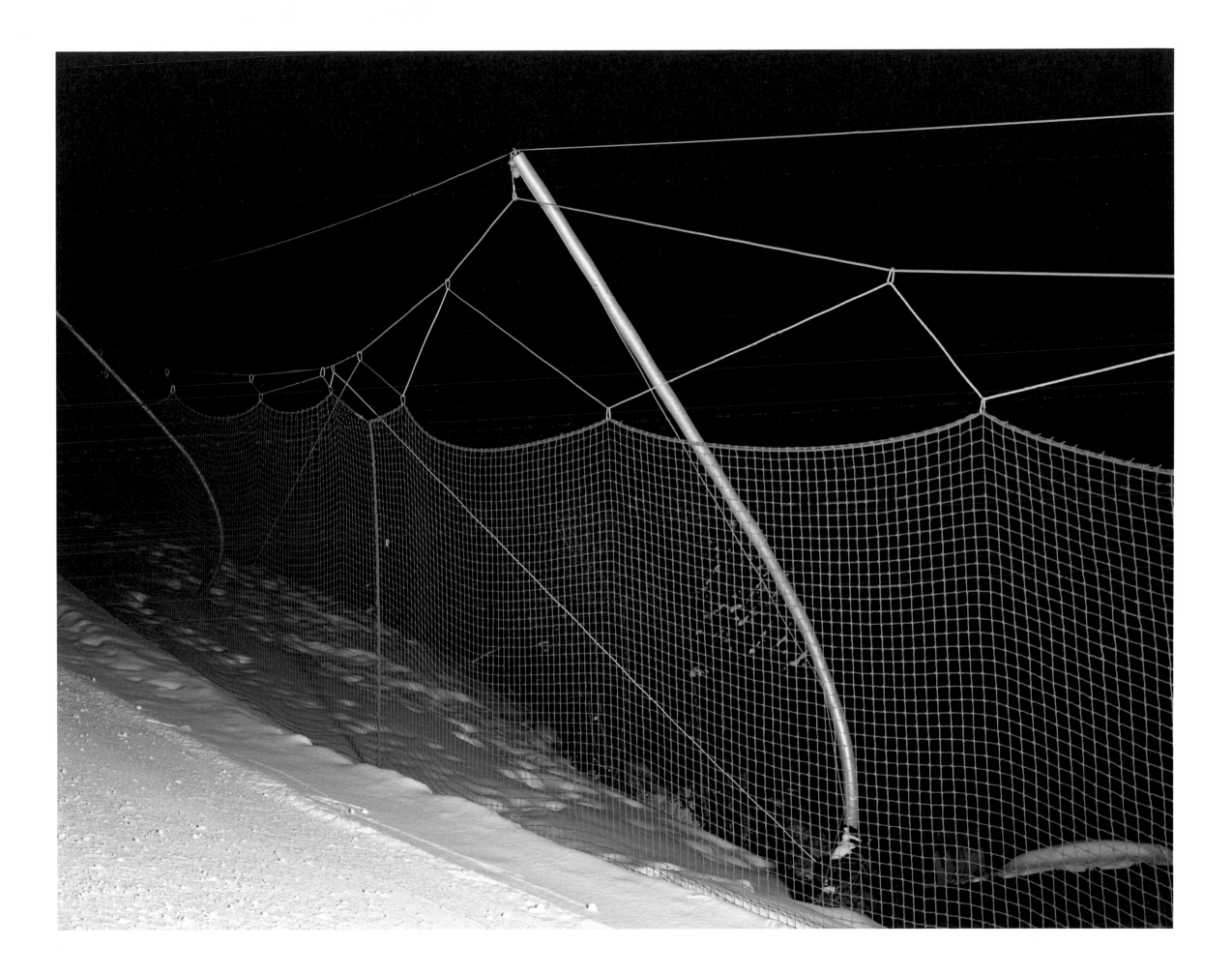

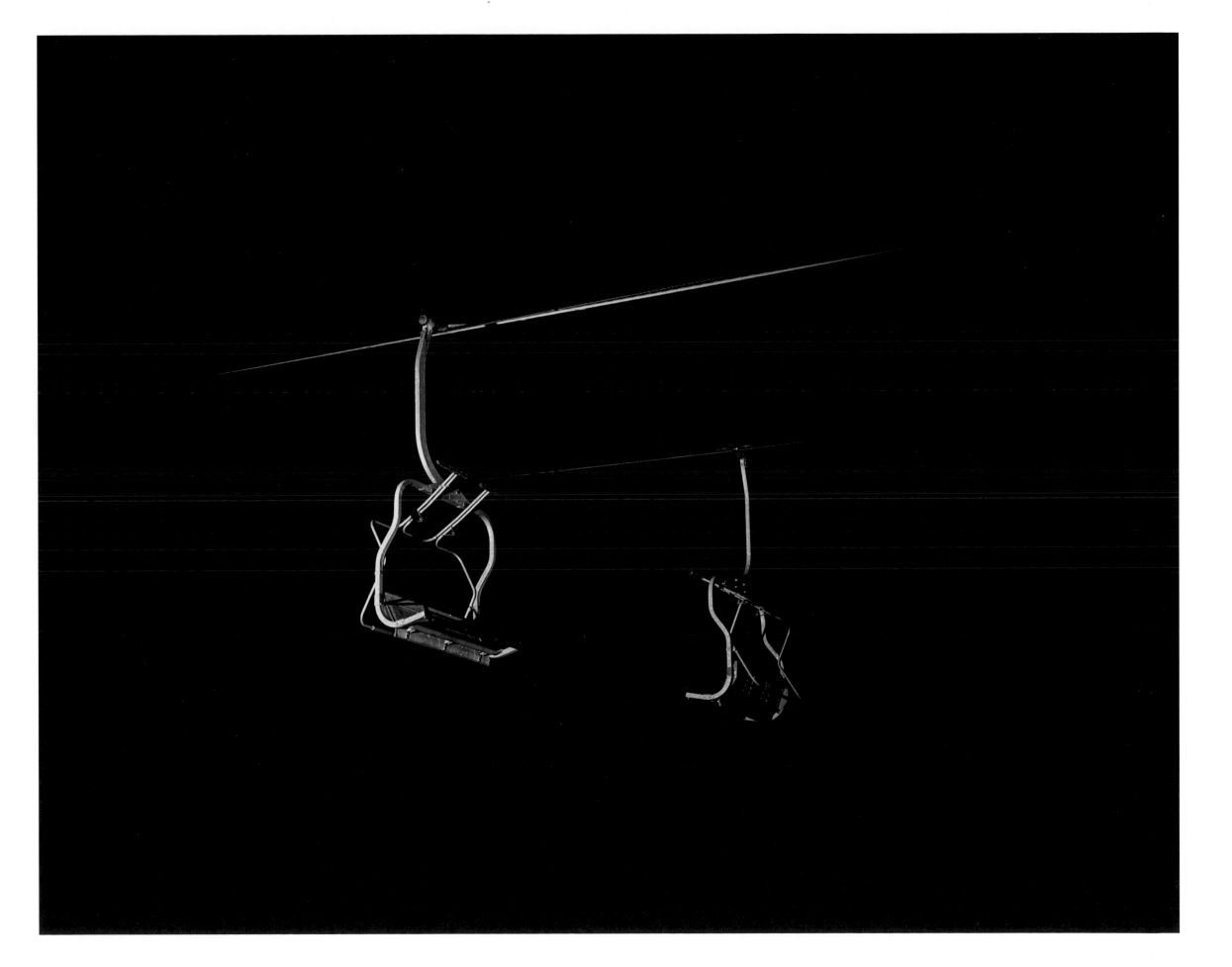

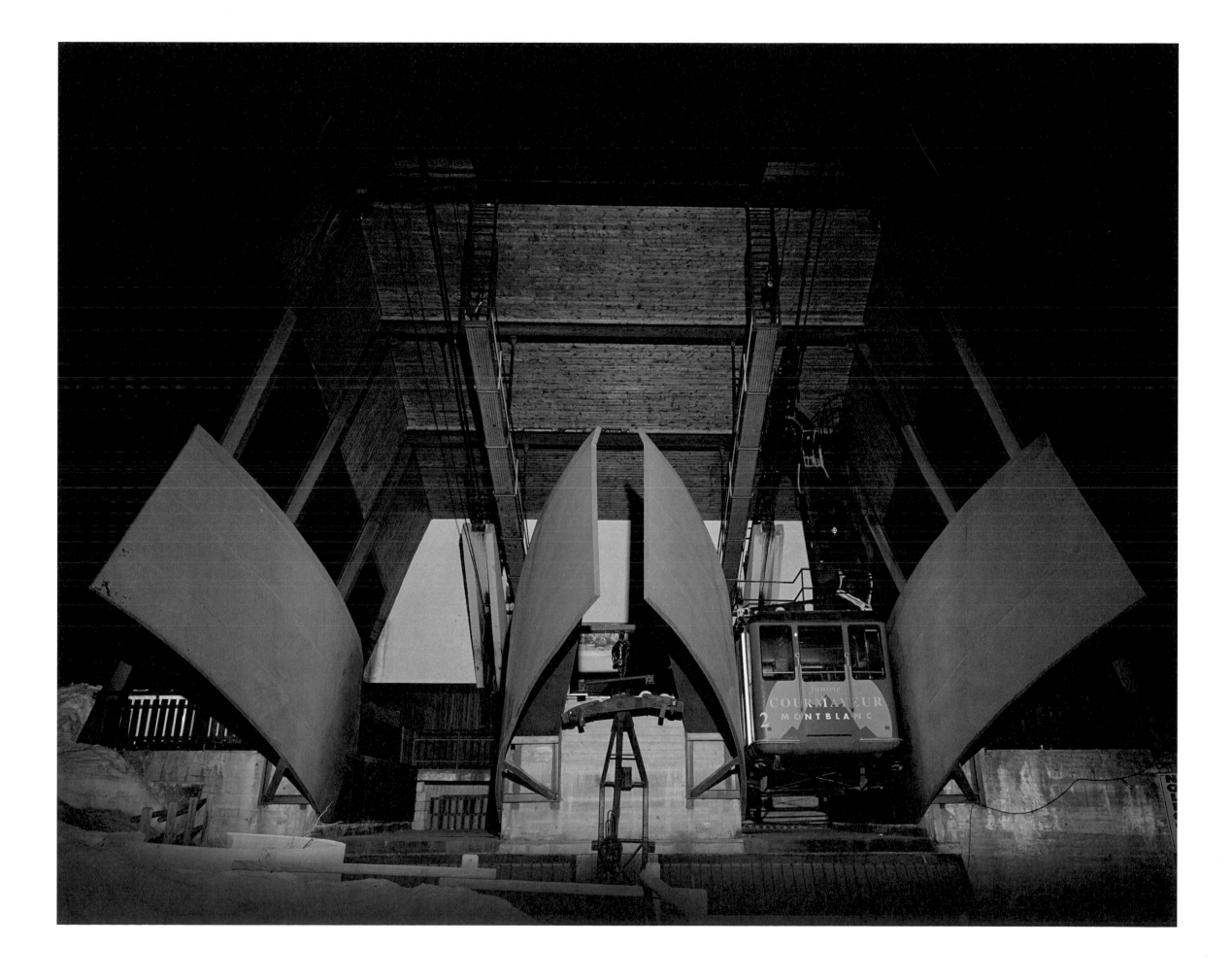

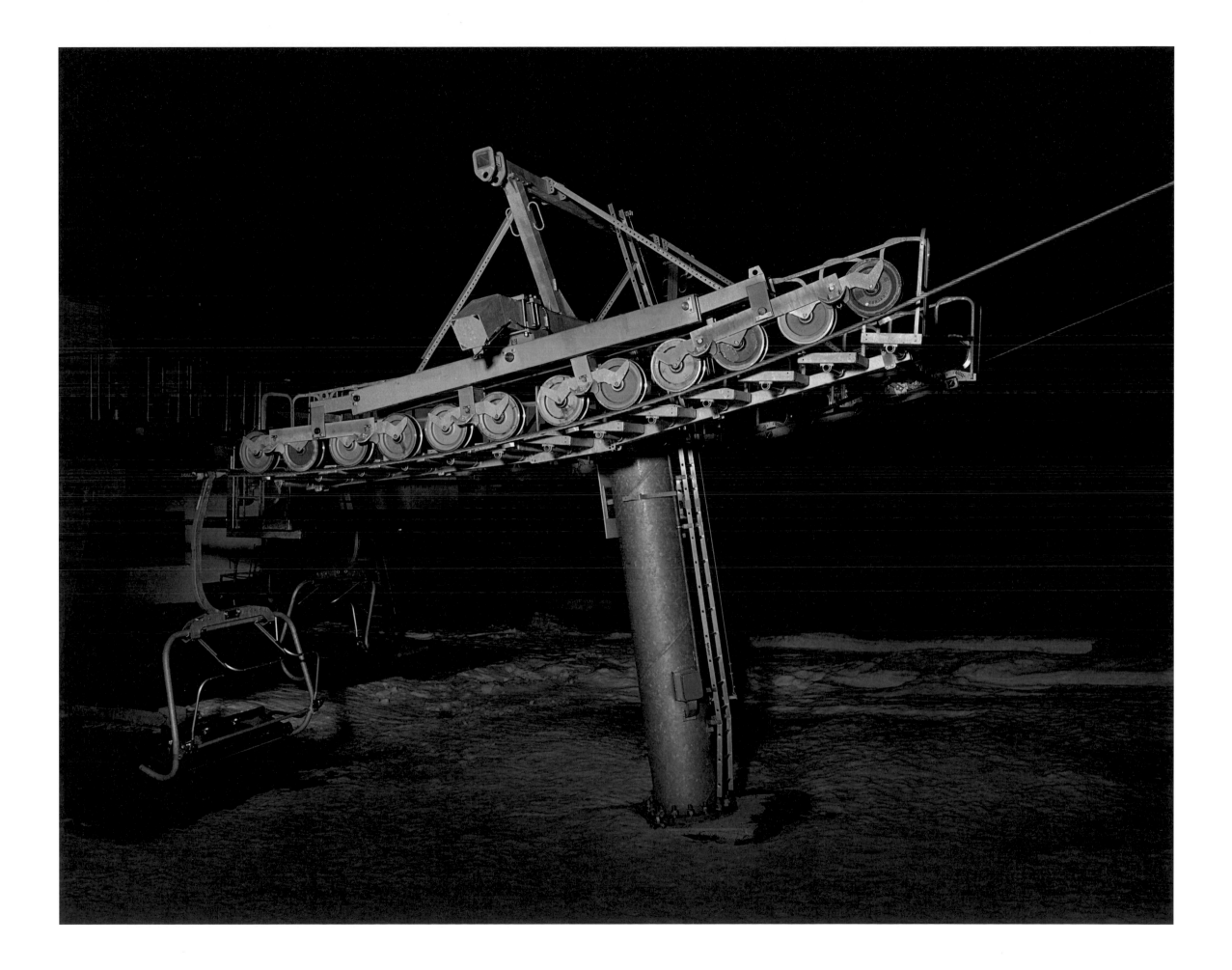

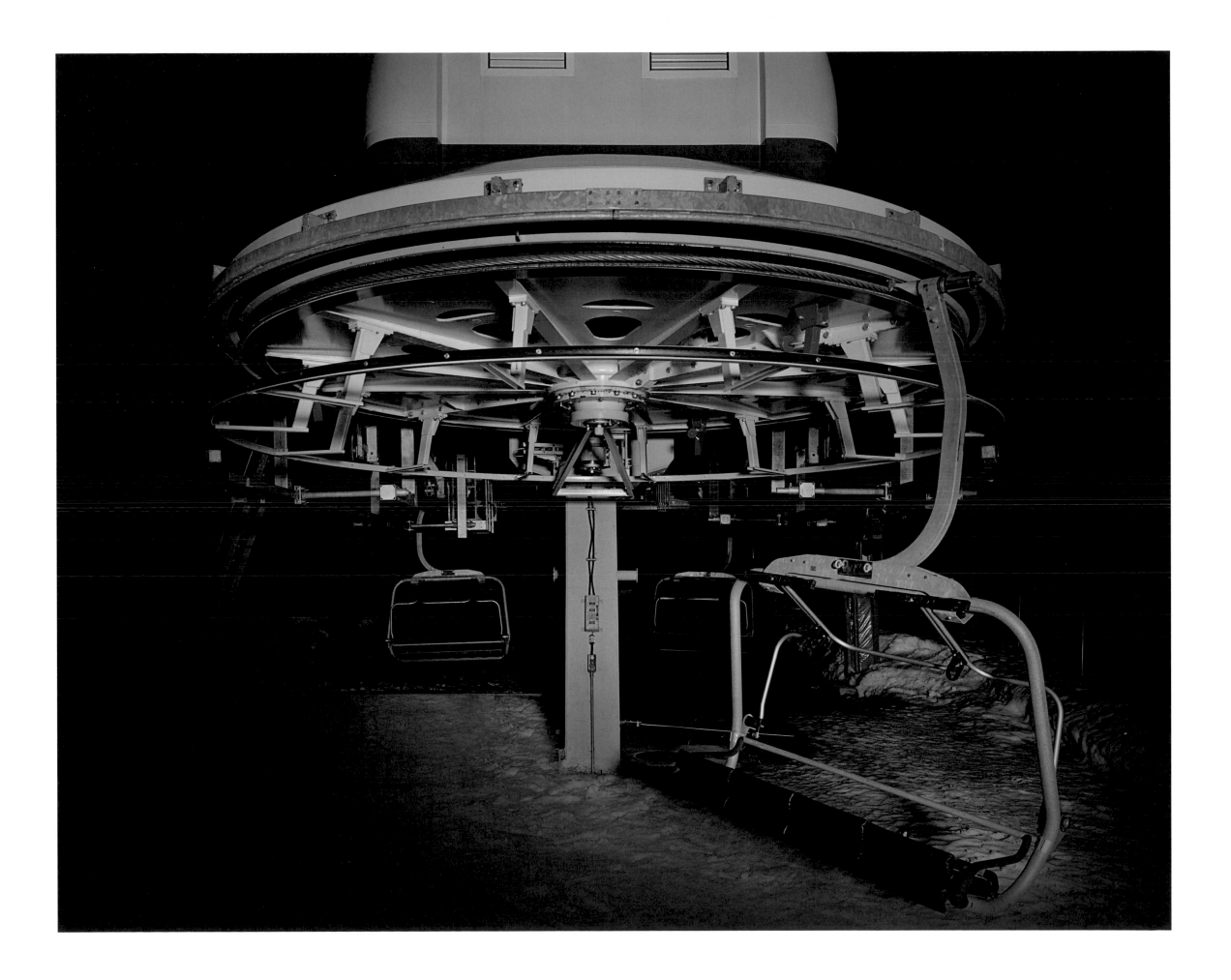

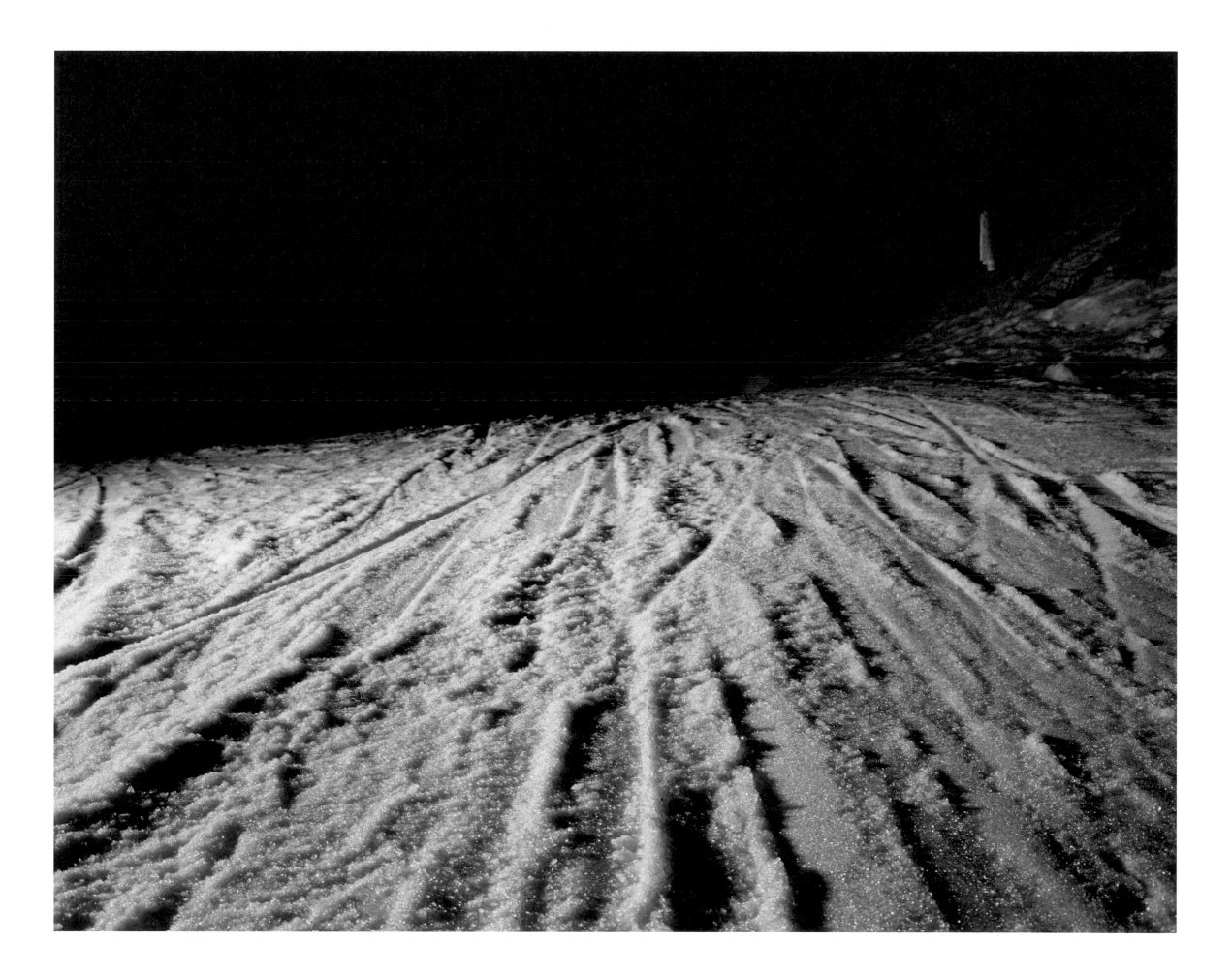

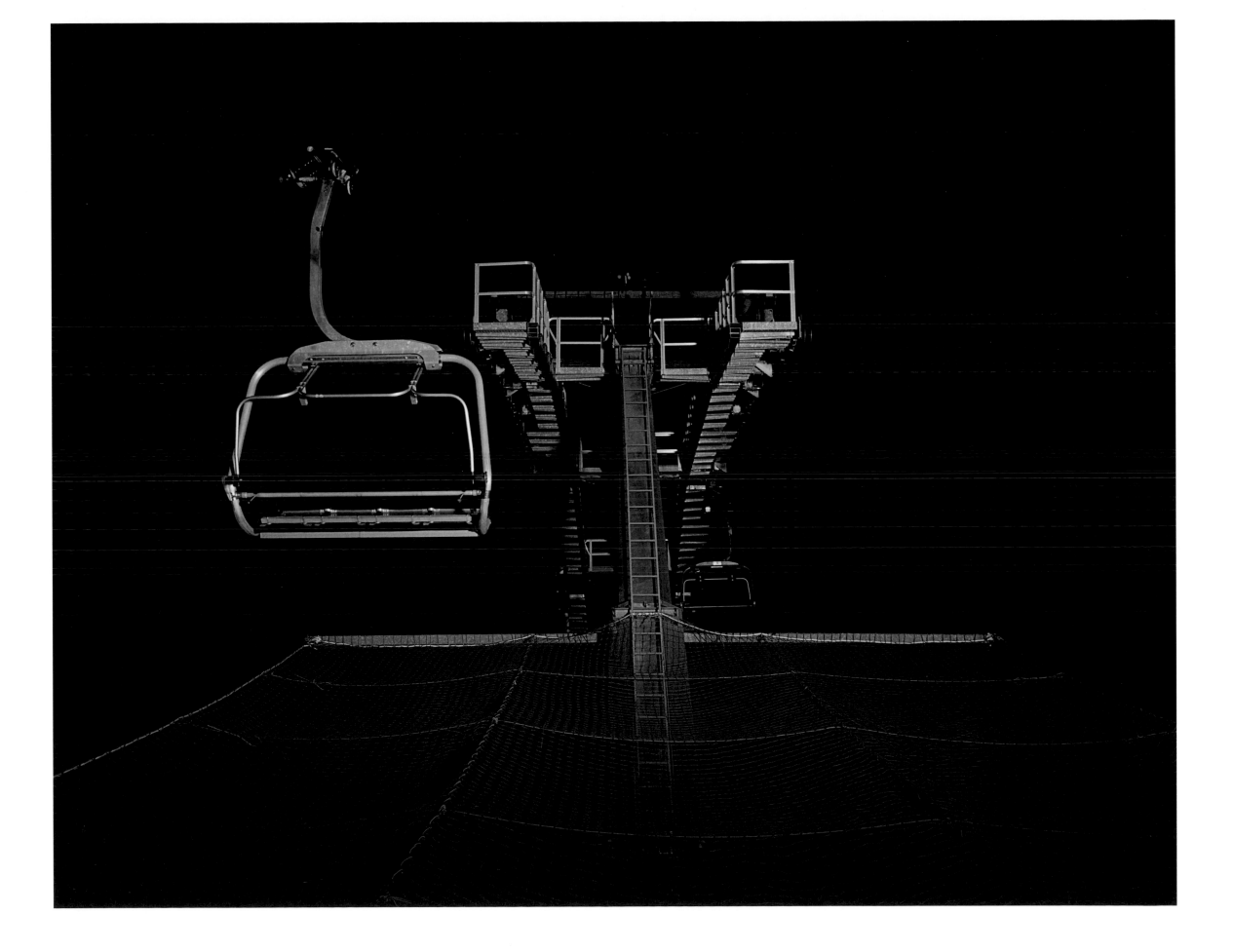

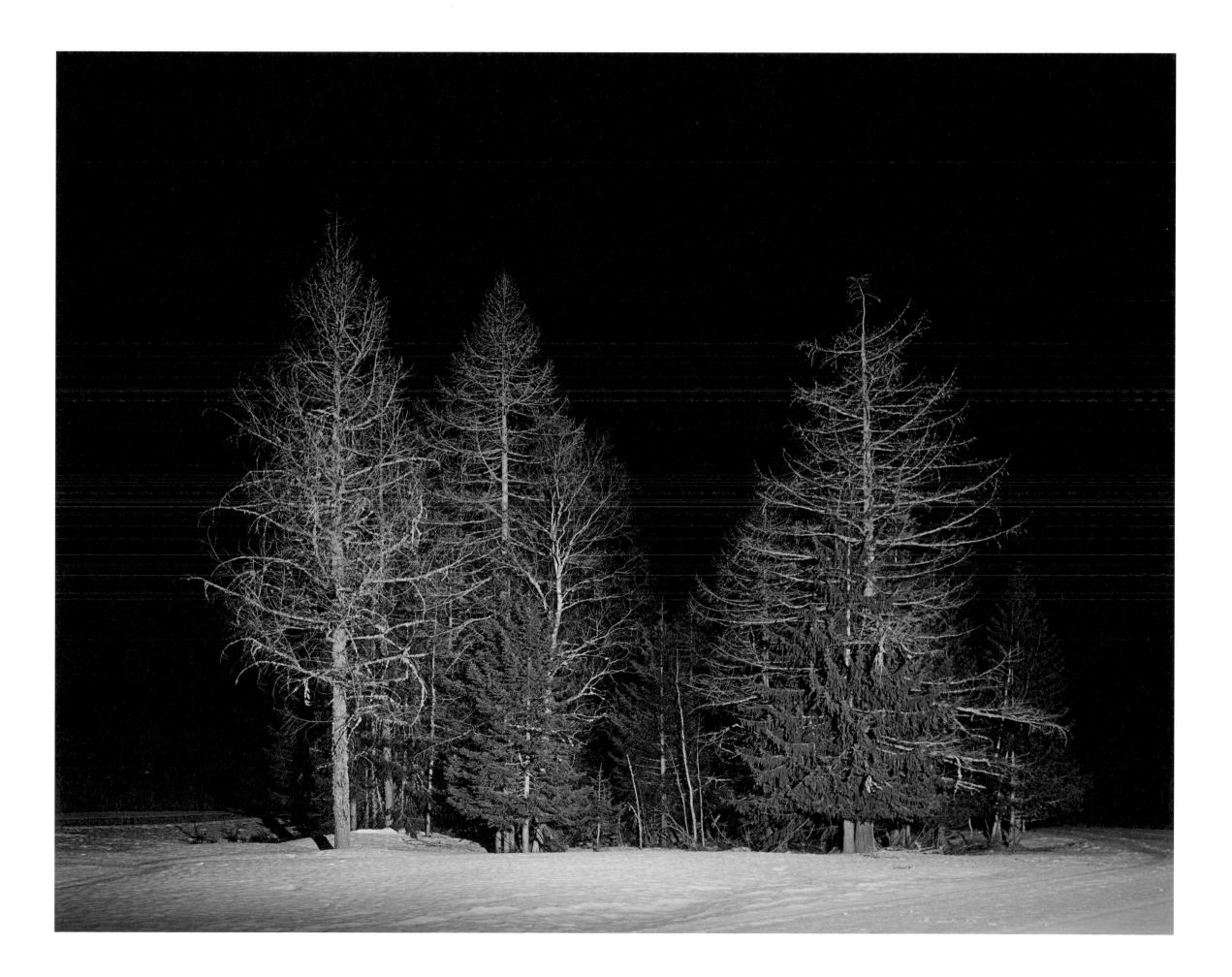

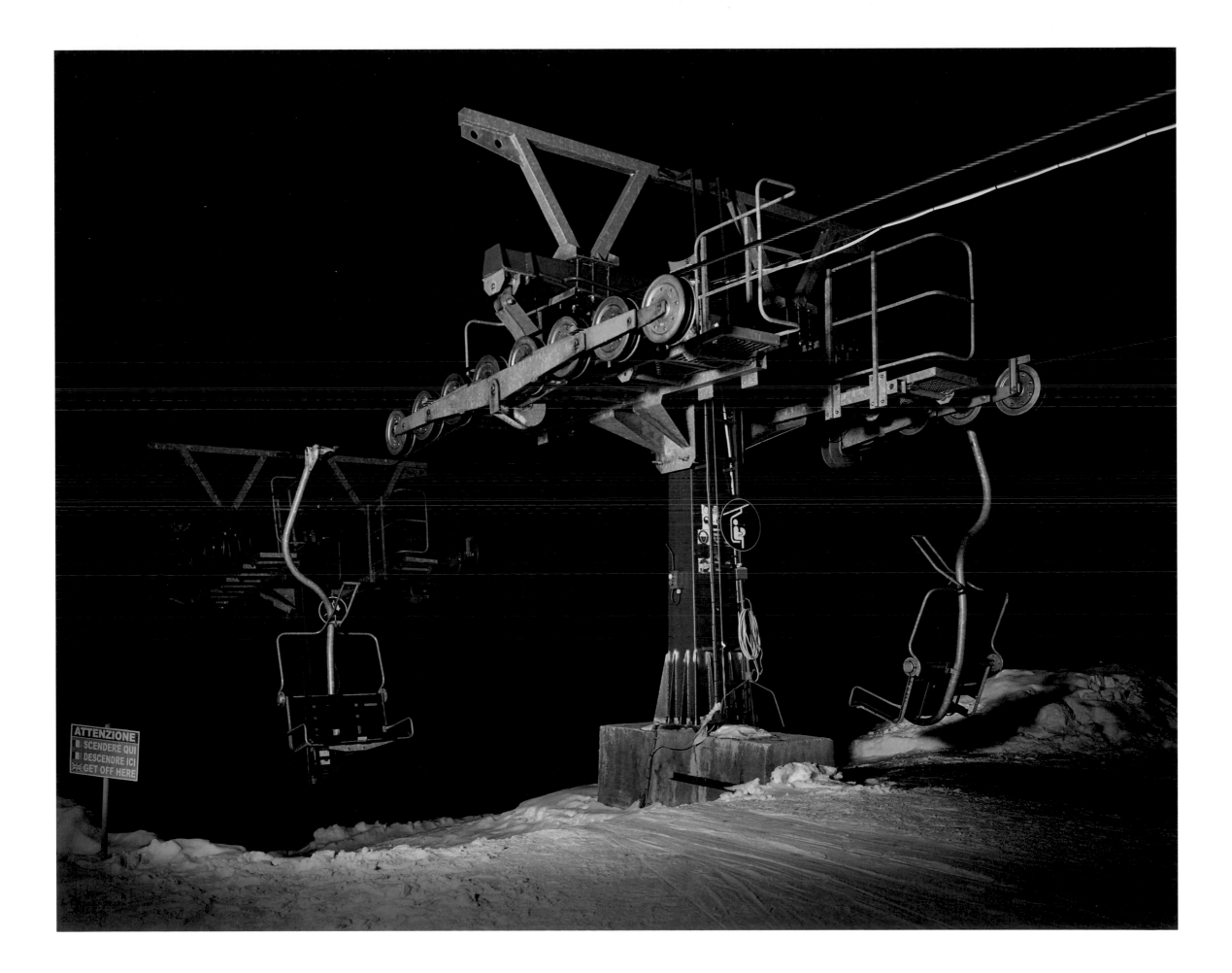

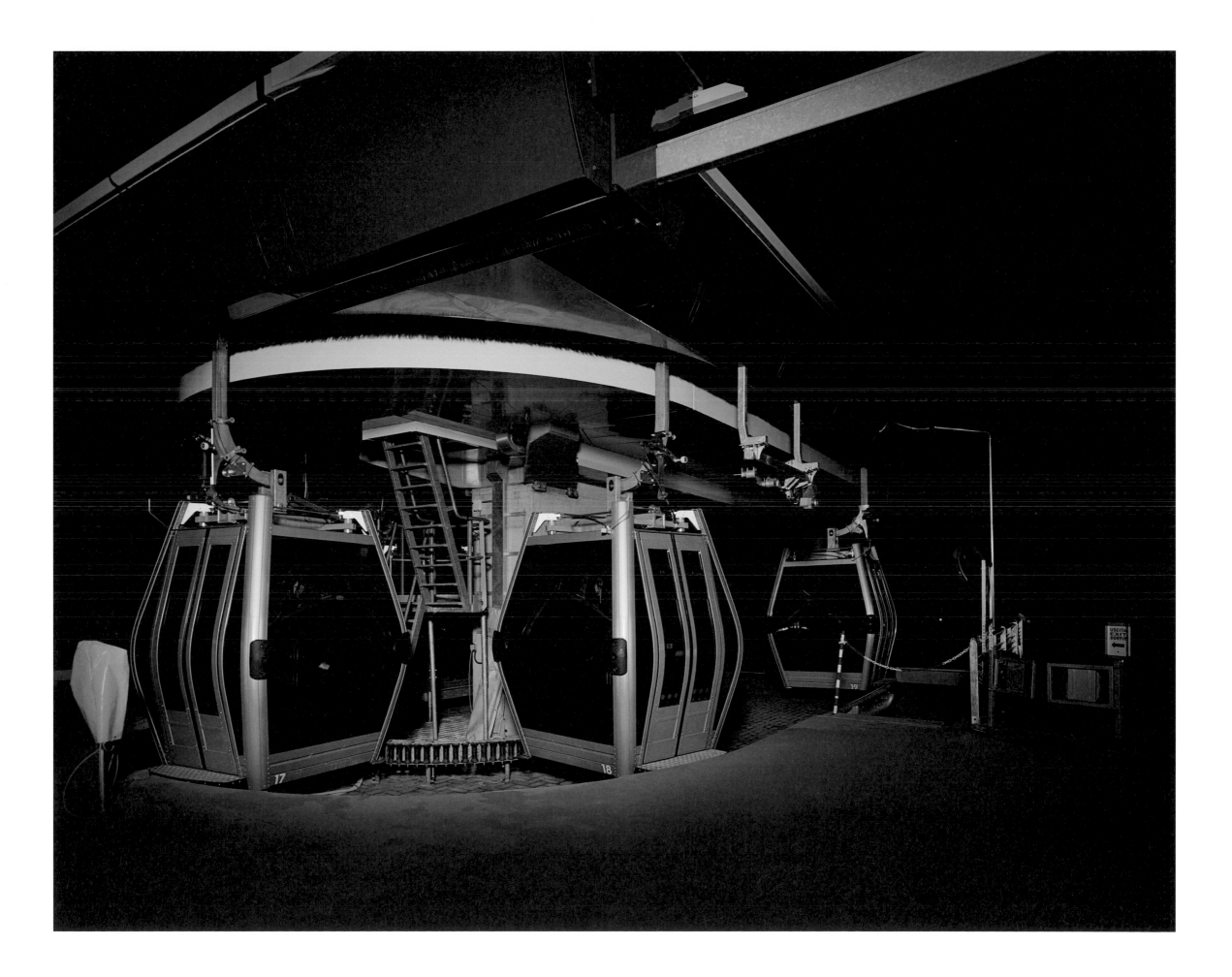

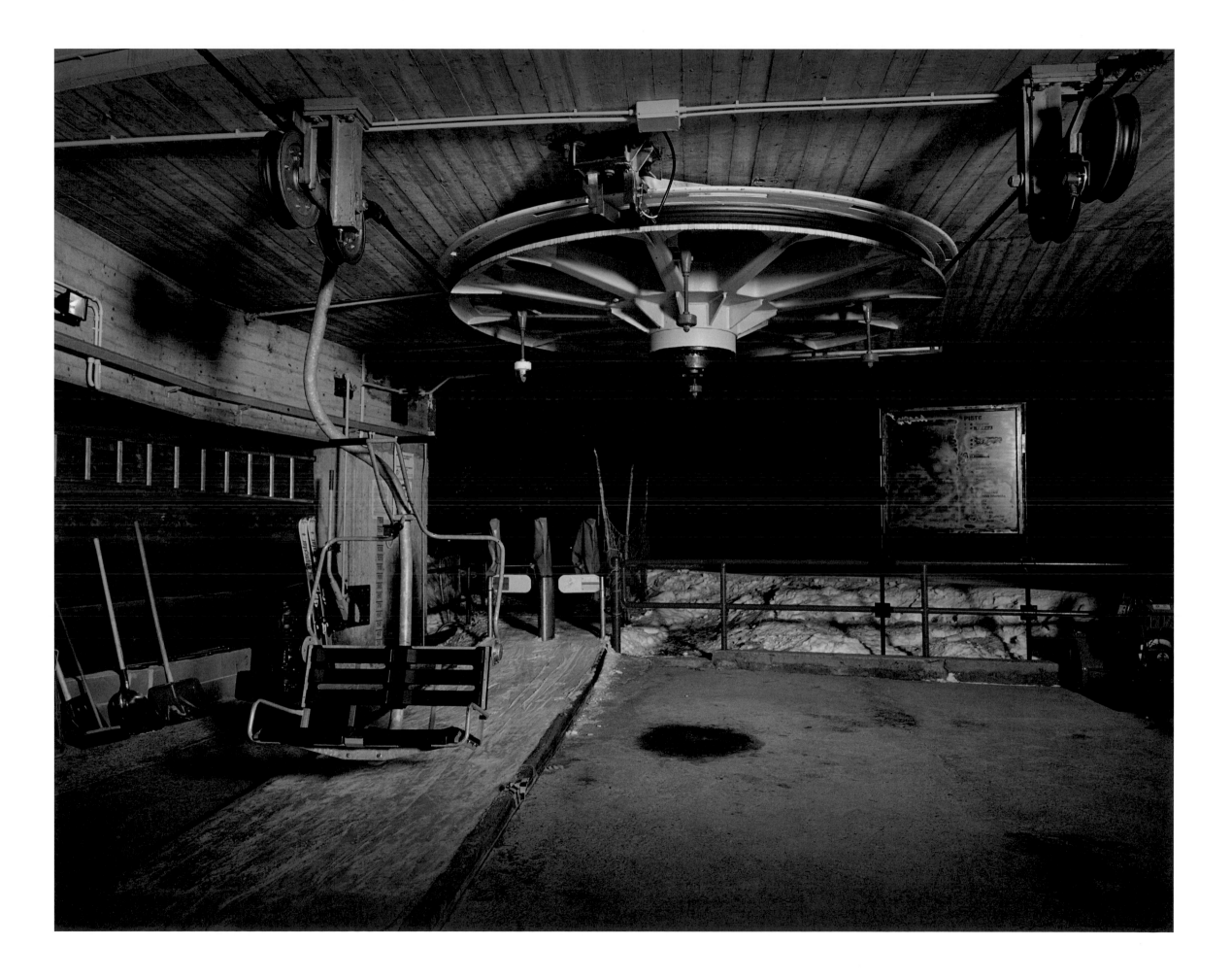

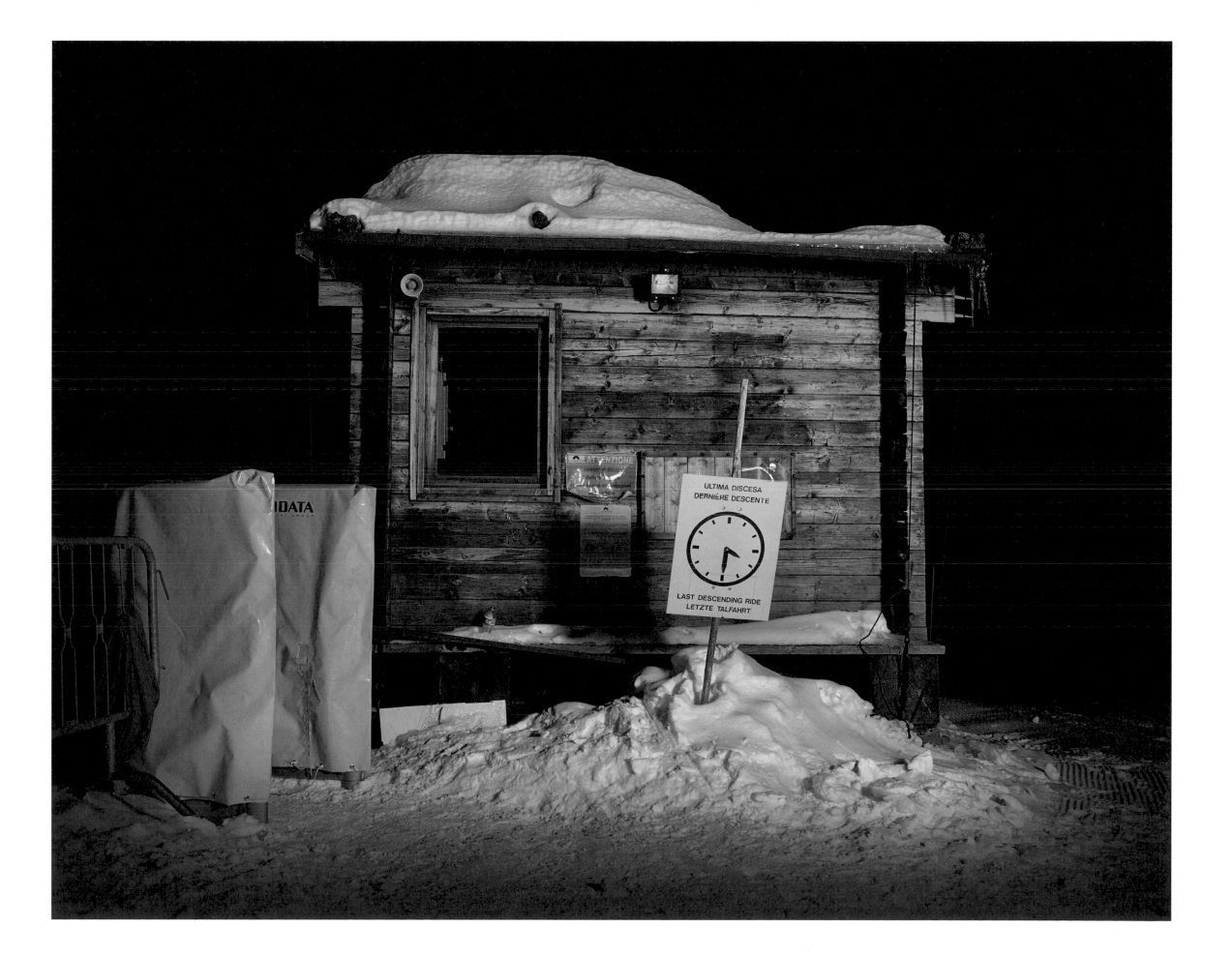

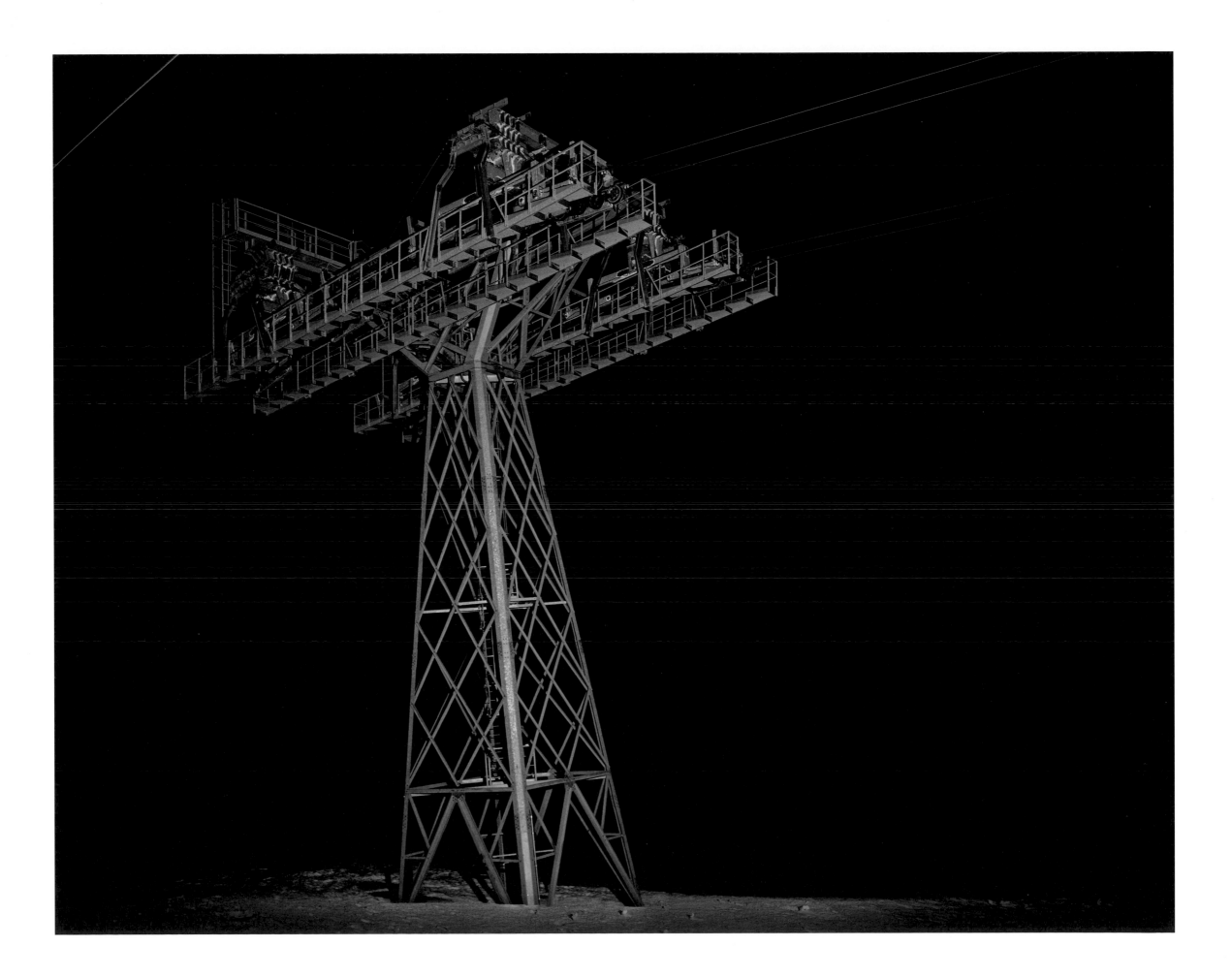

II

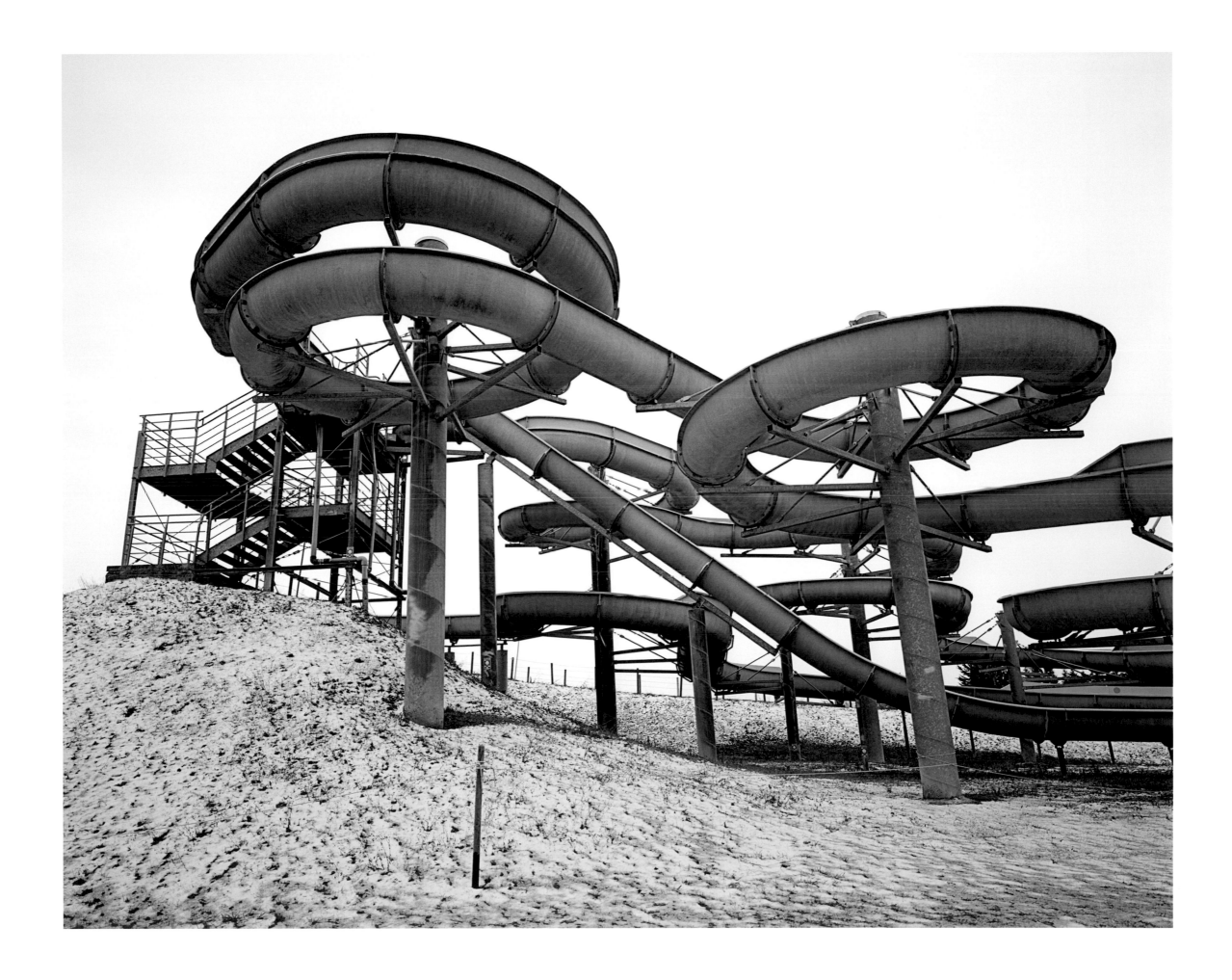

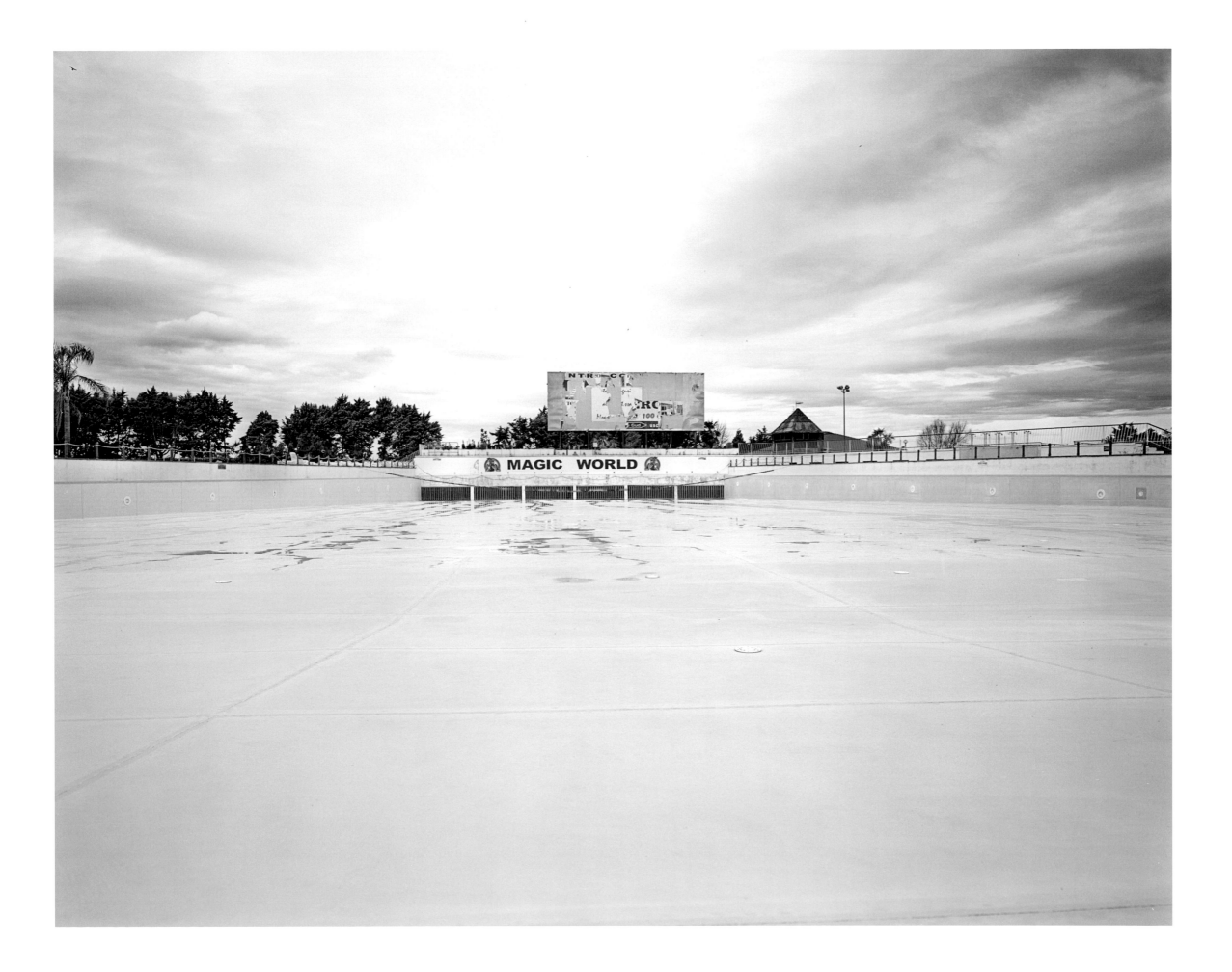

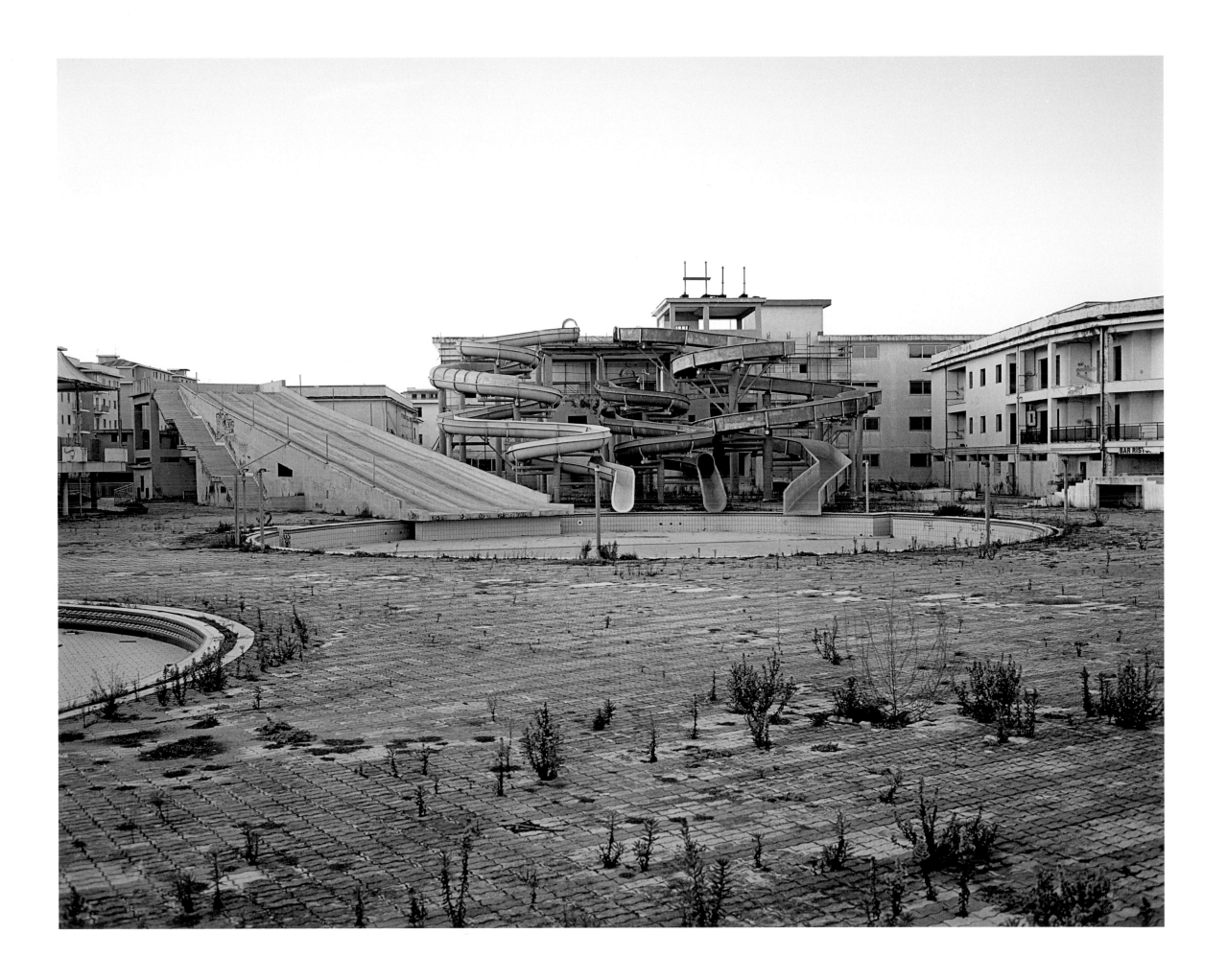

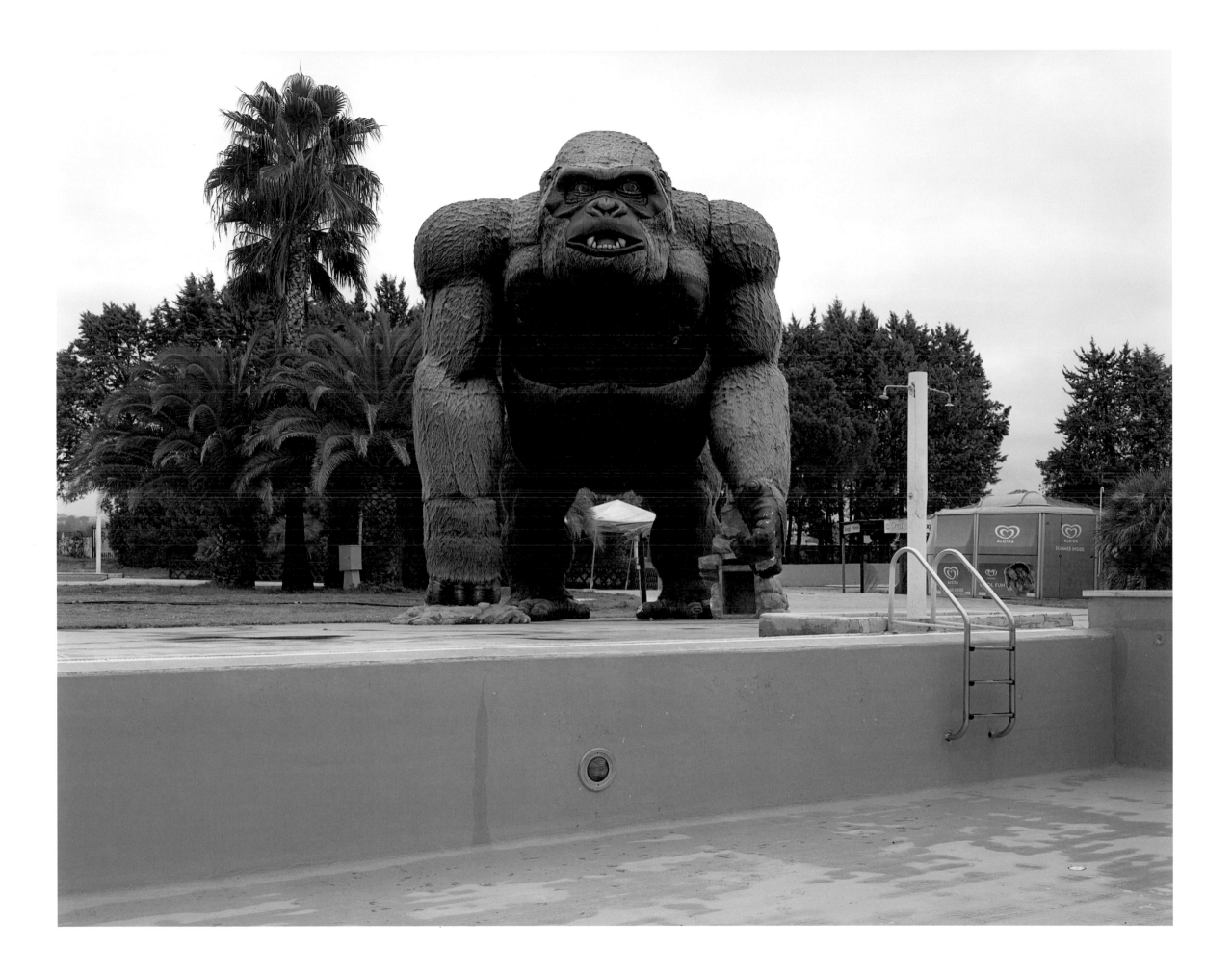

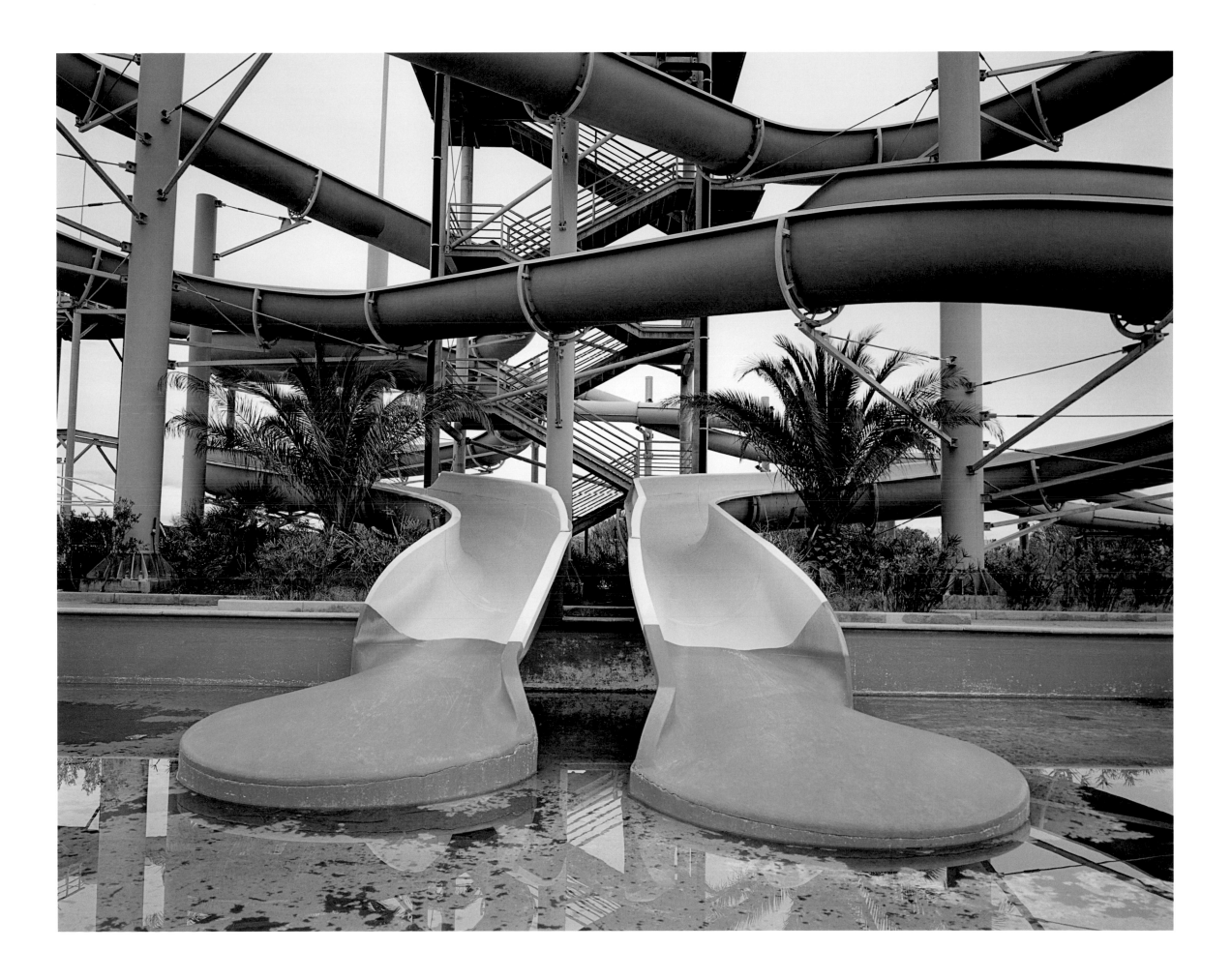

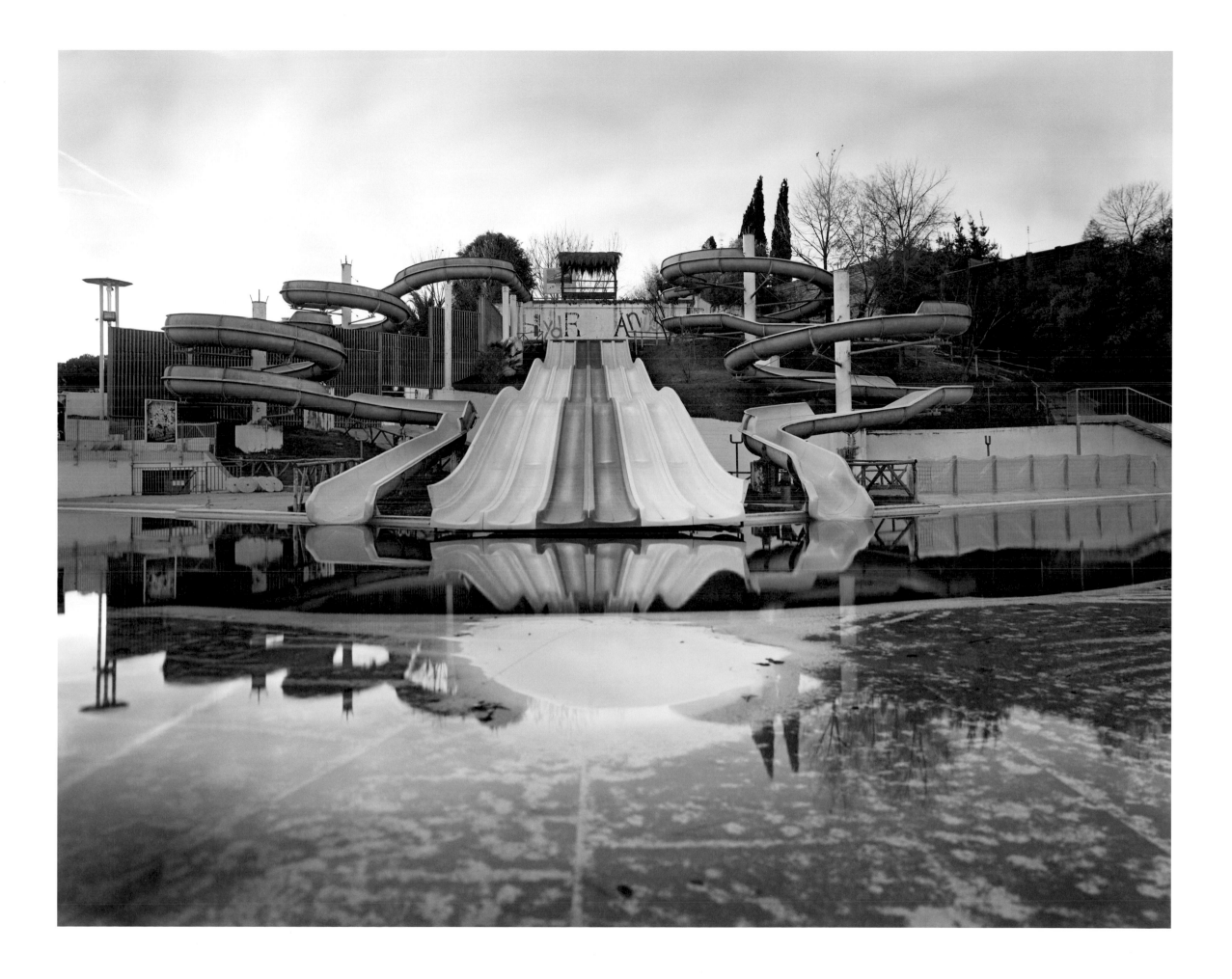

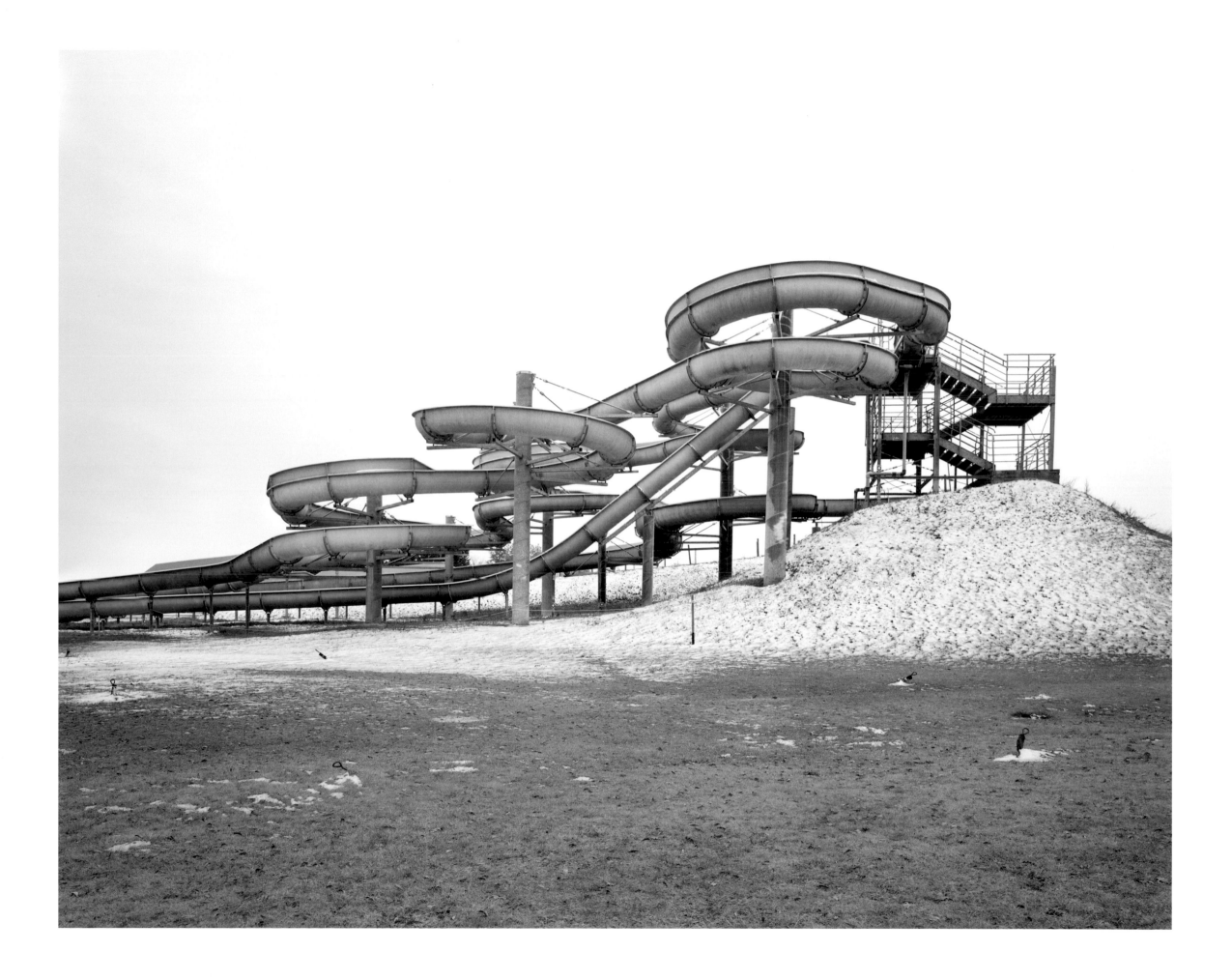

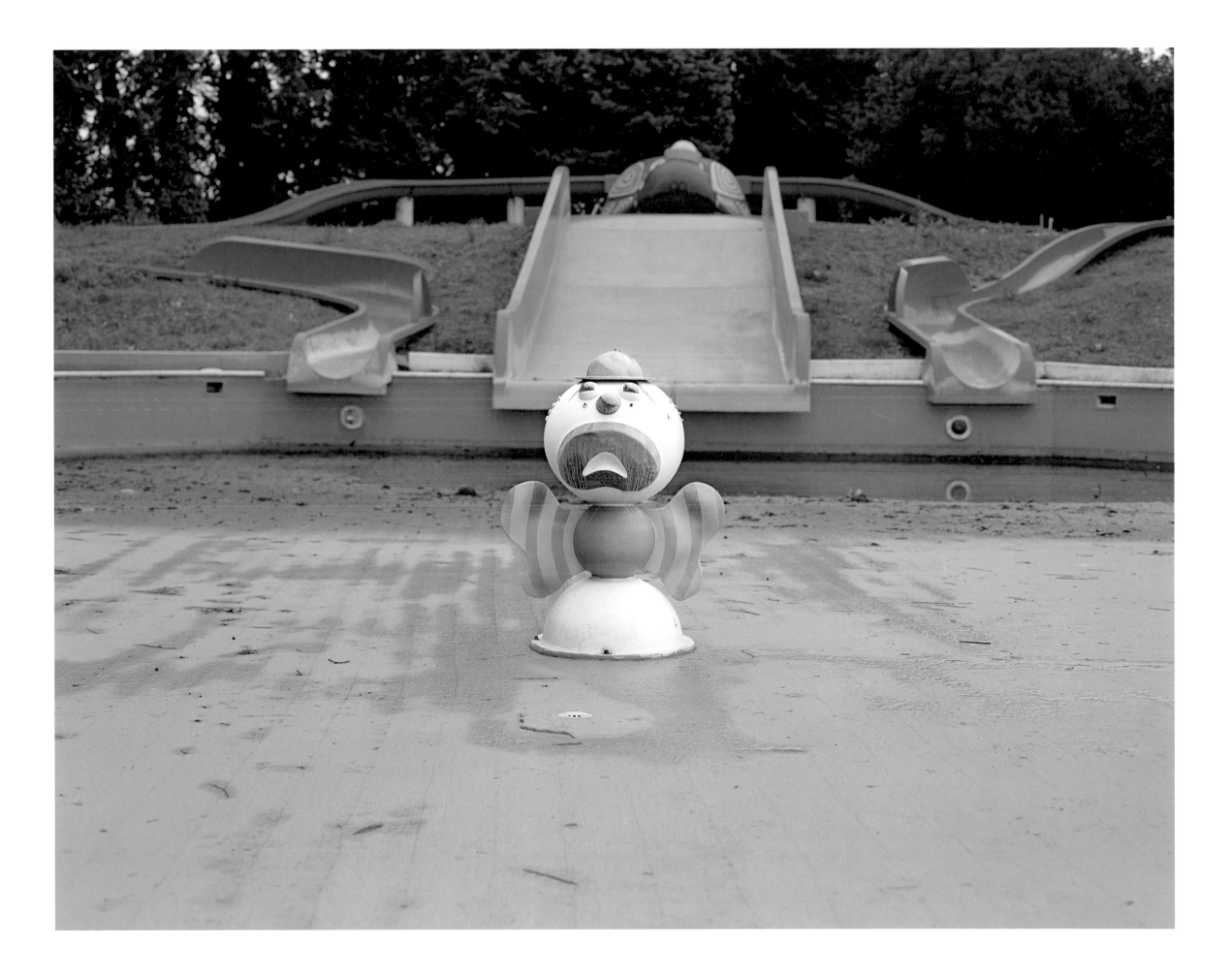

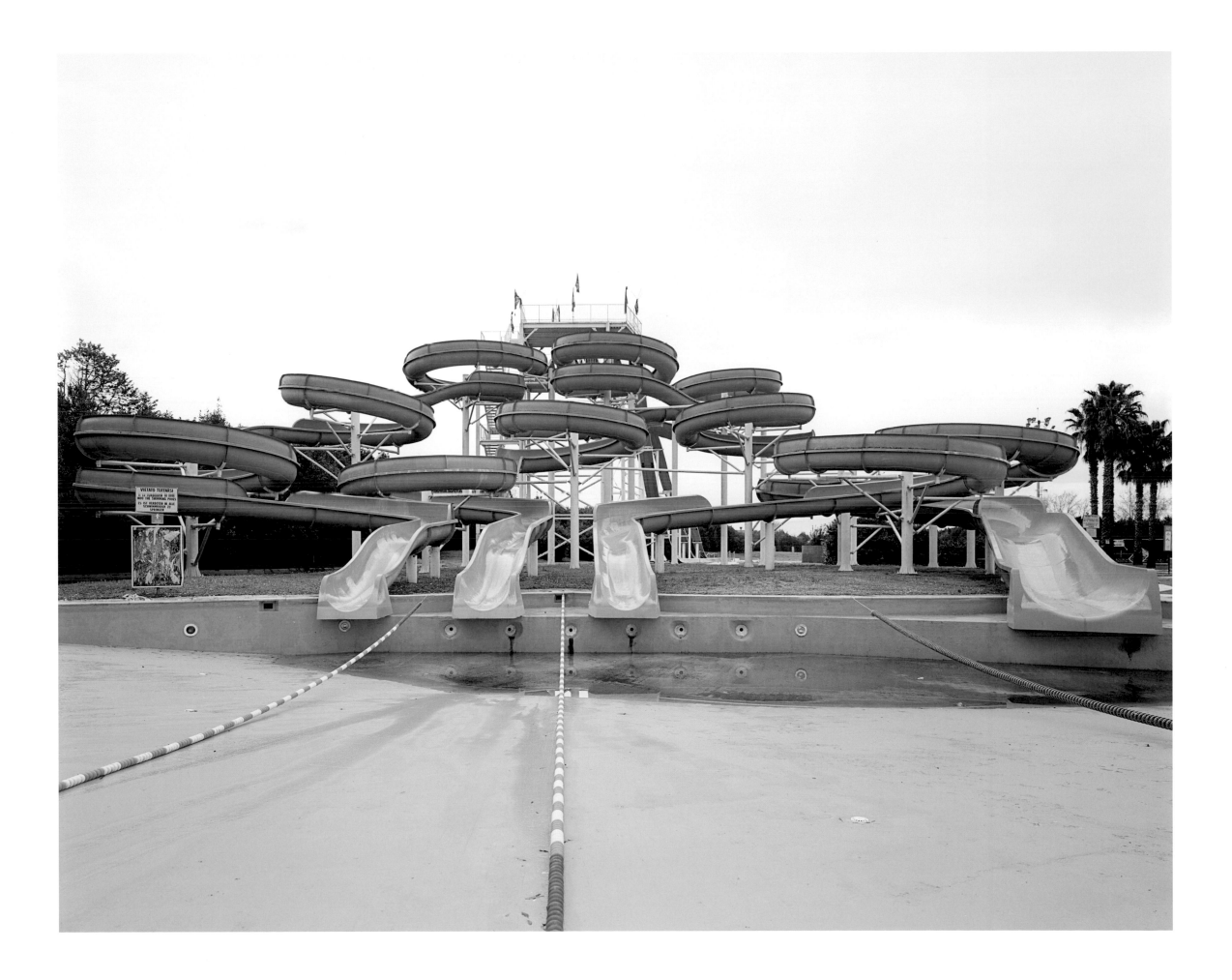

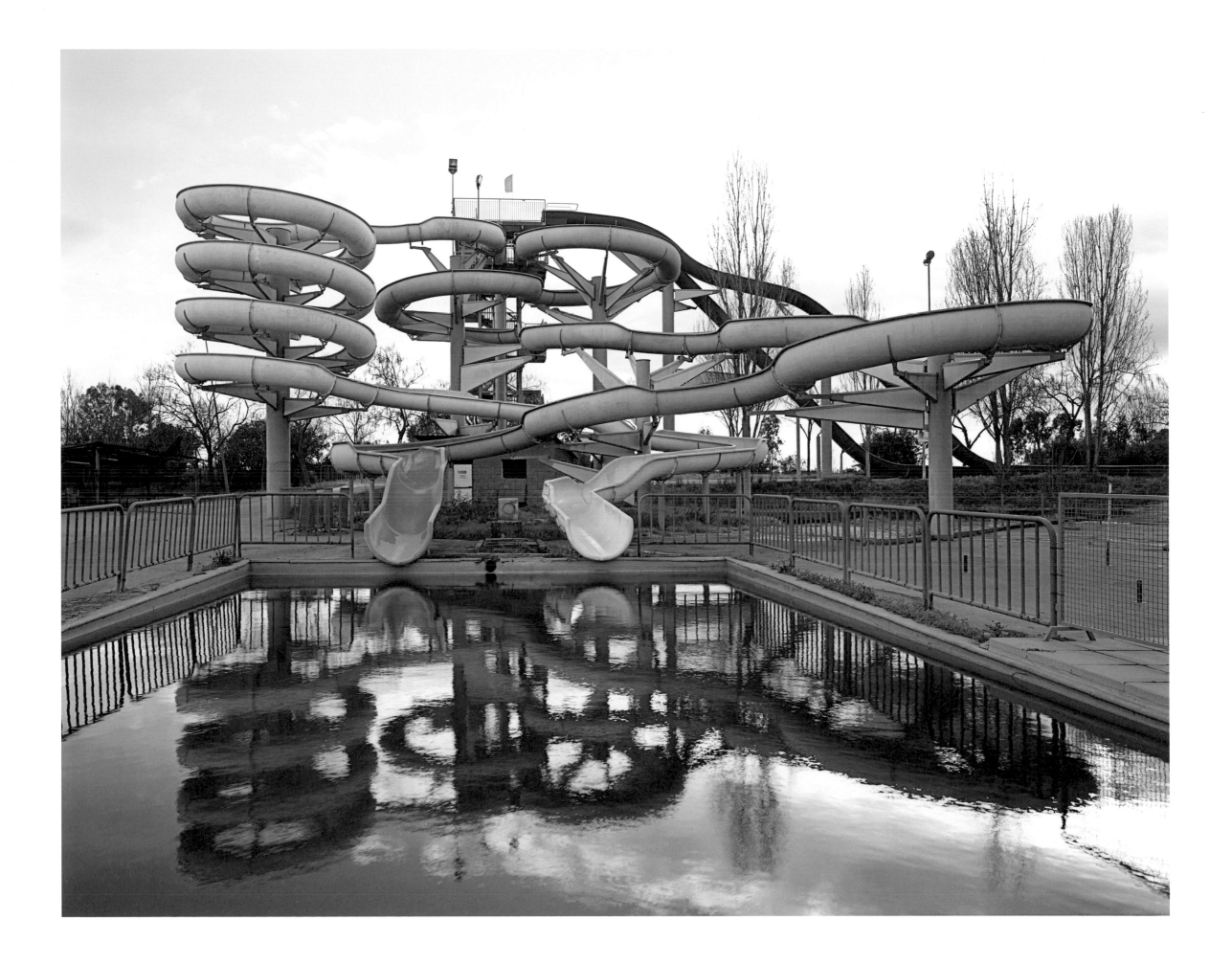

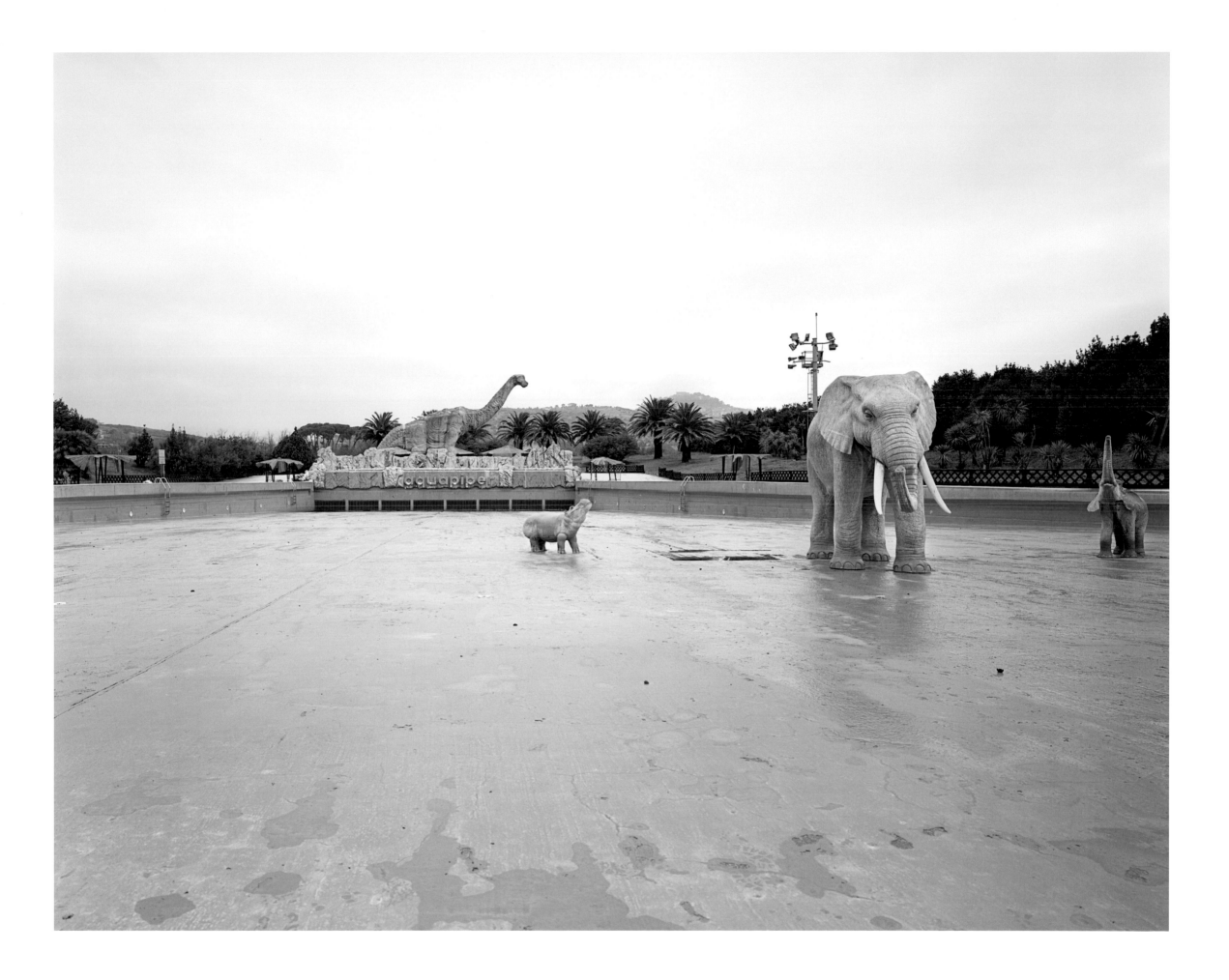

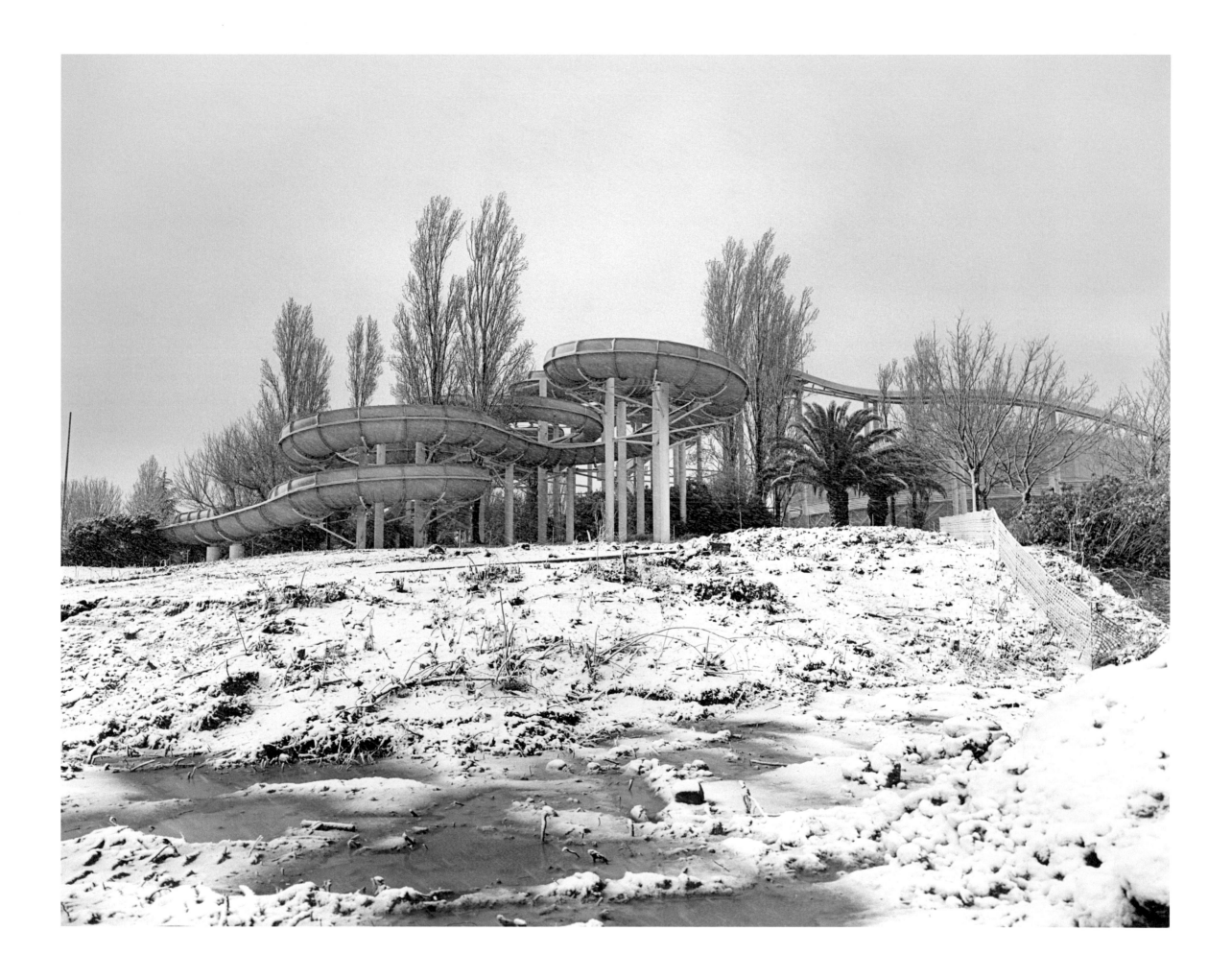

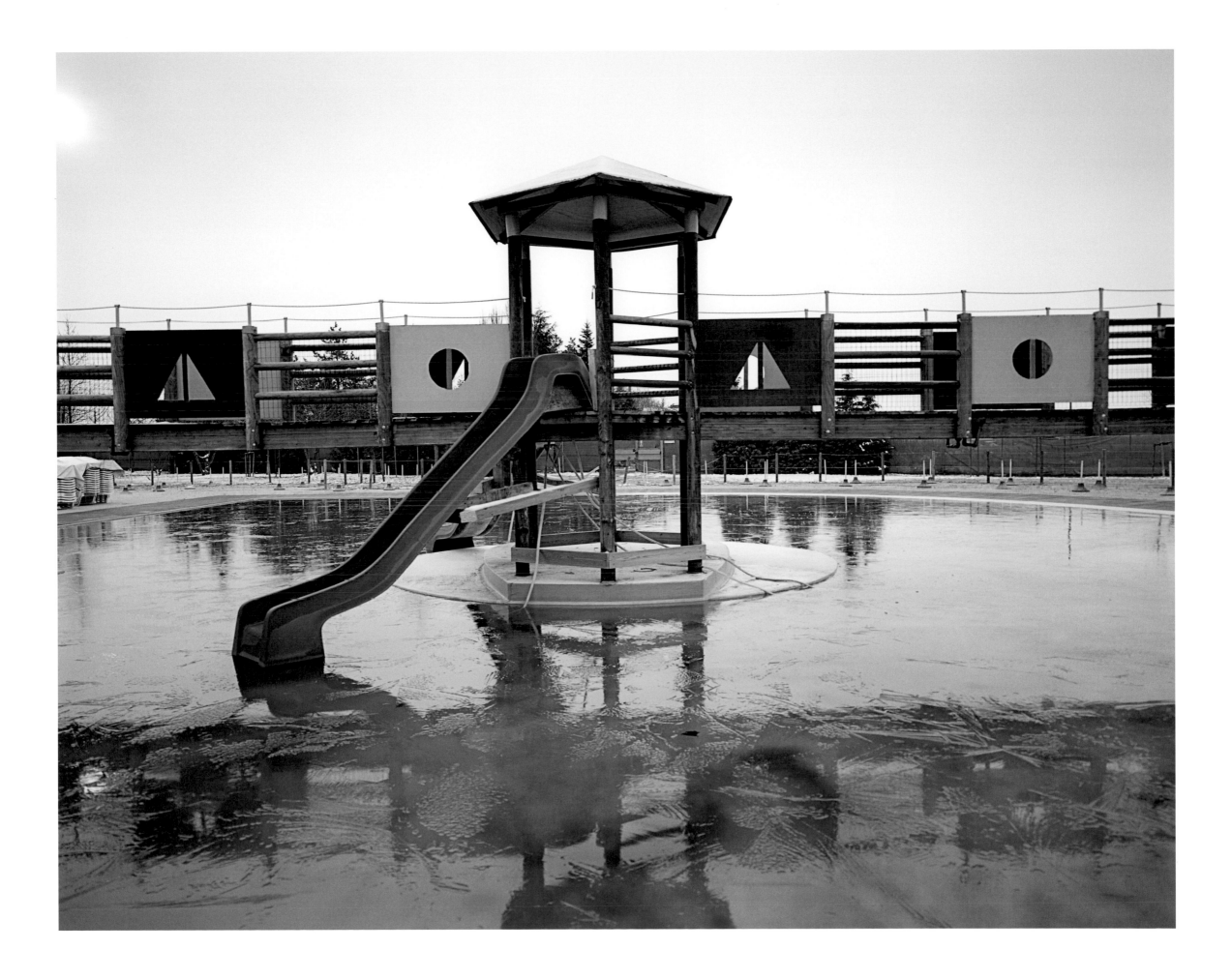

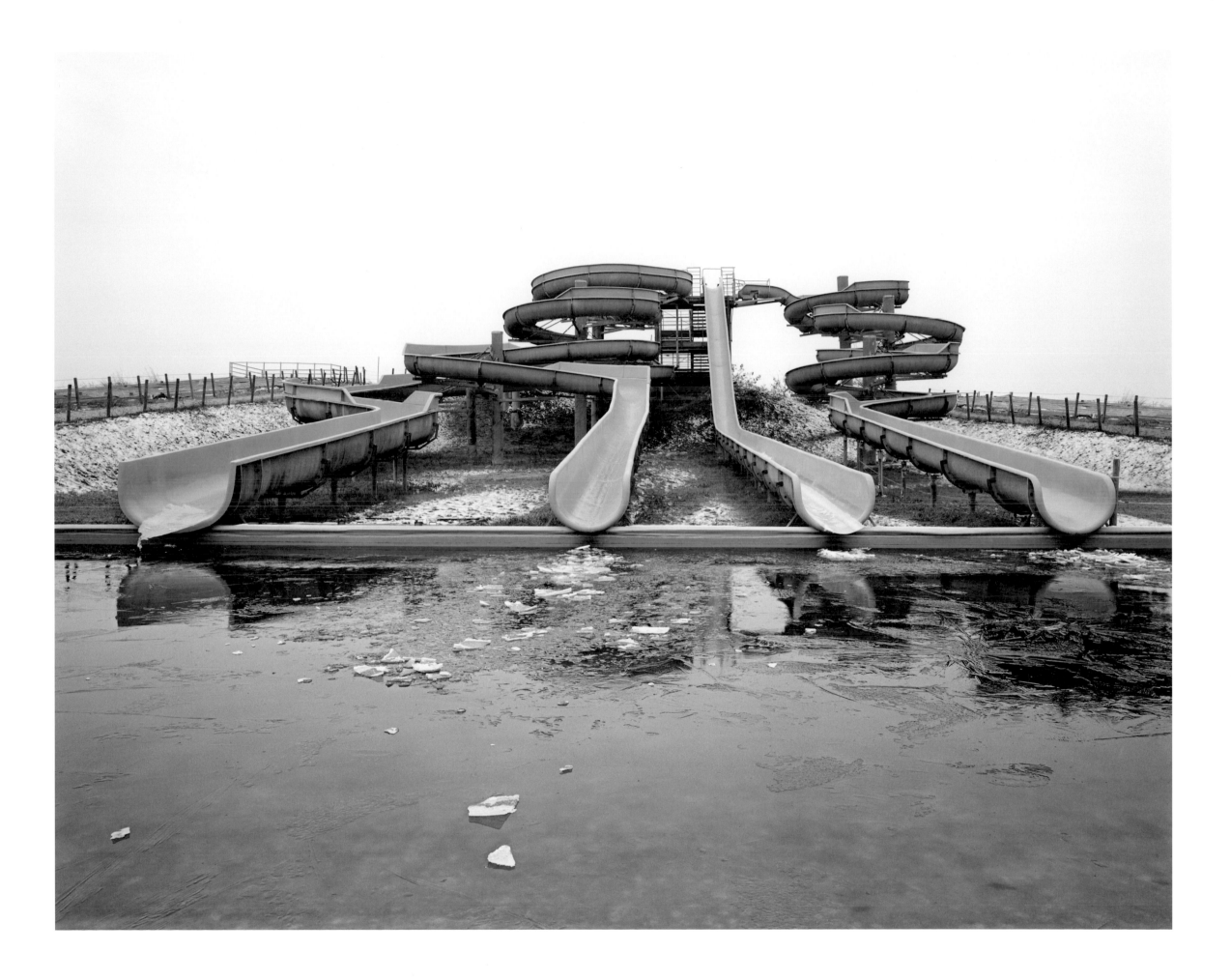

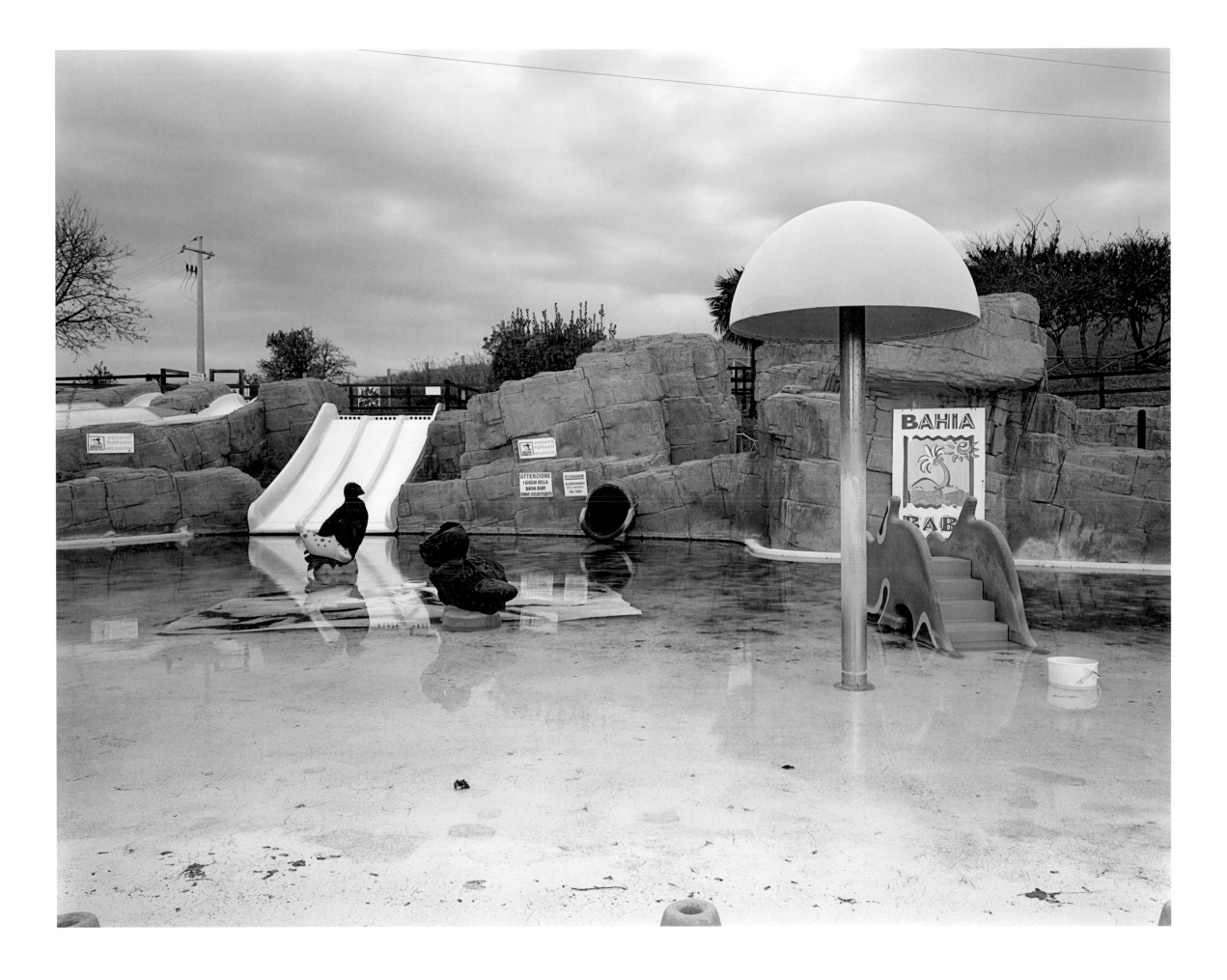

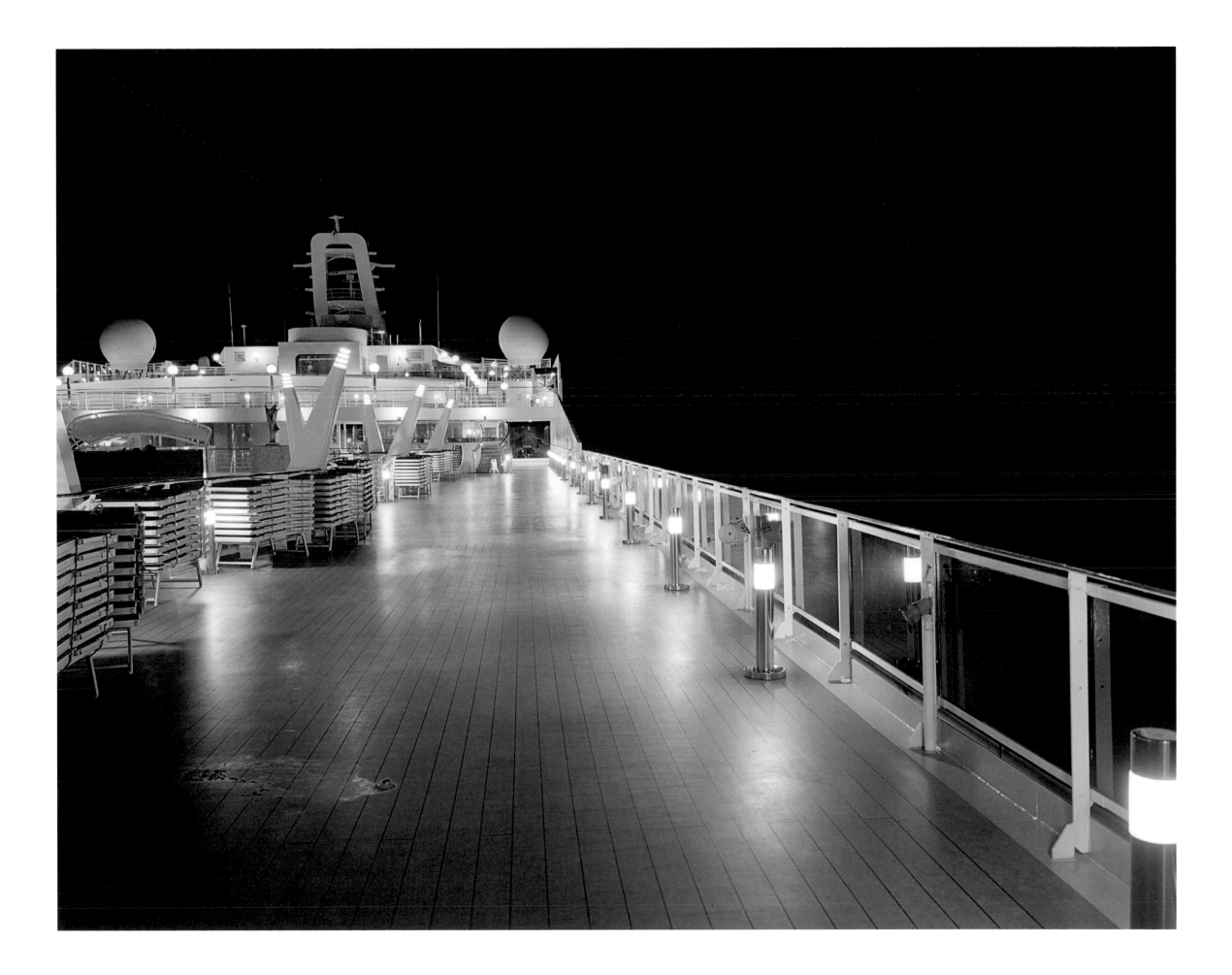

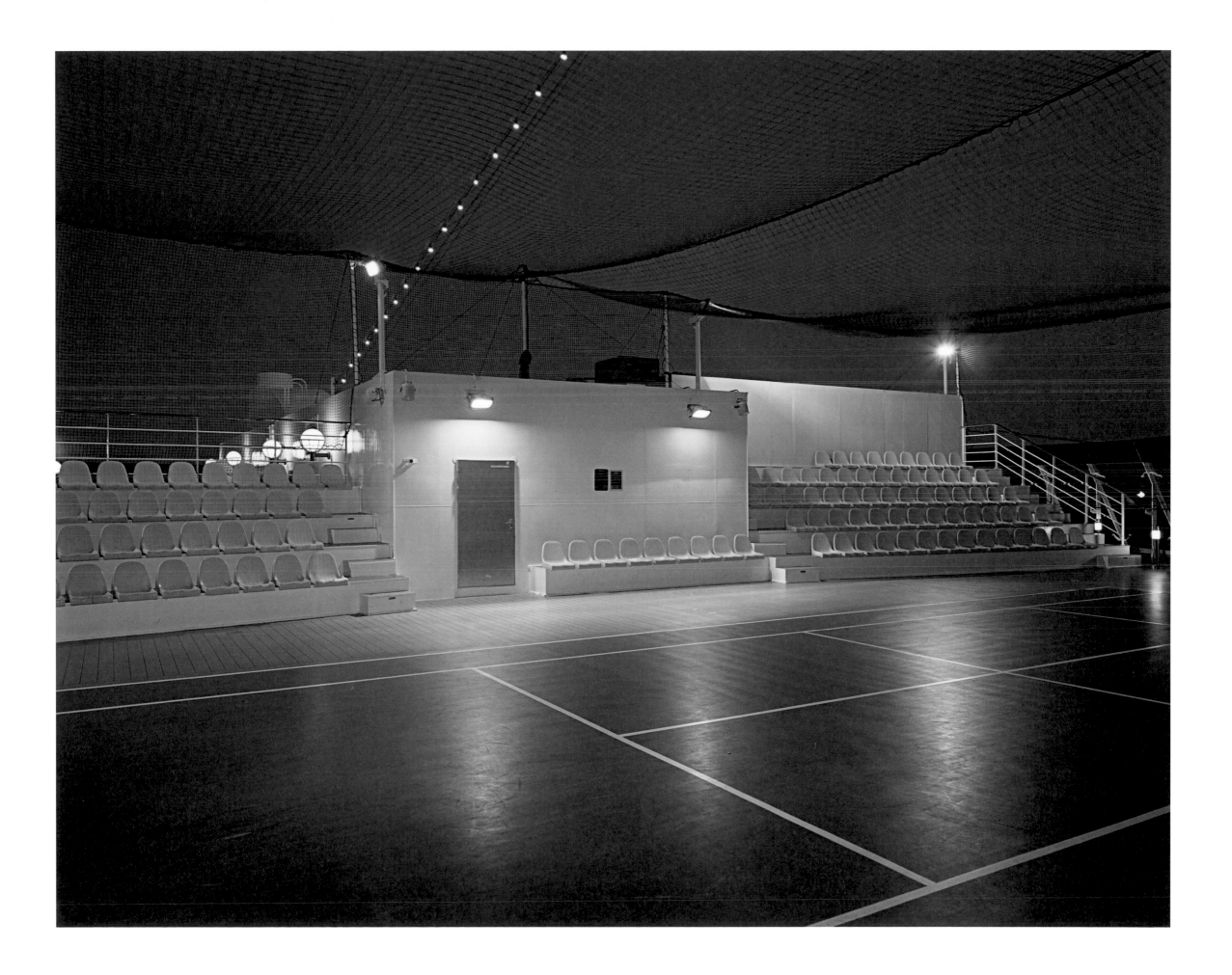

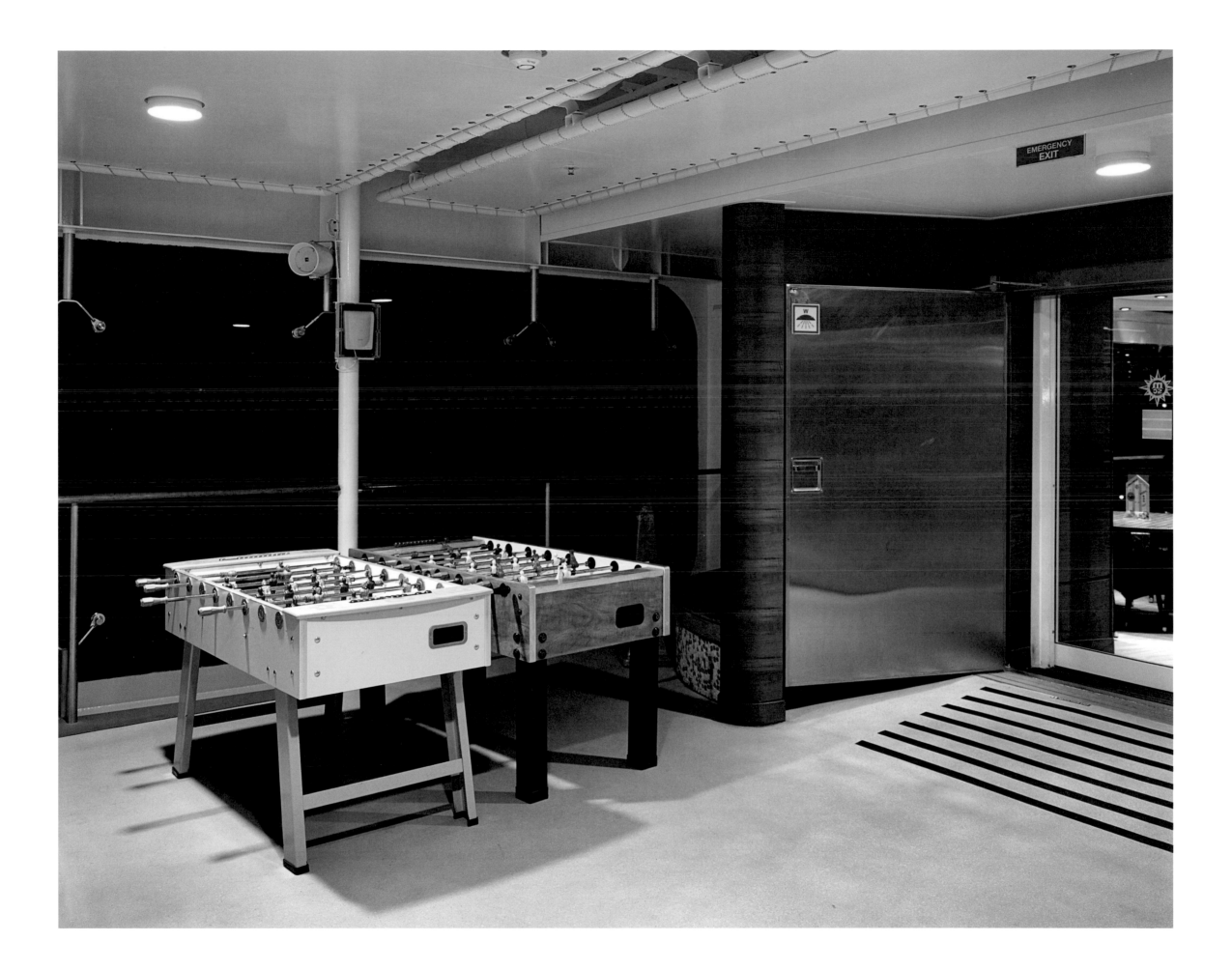

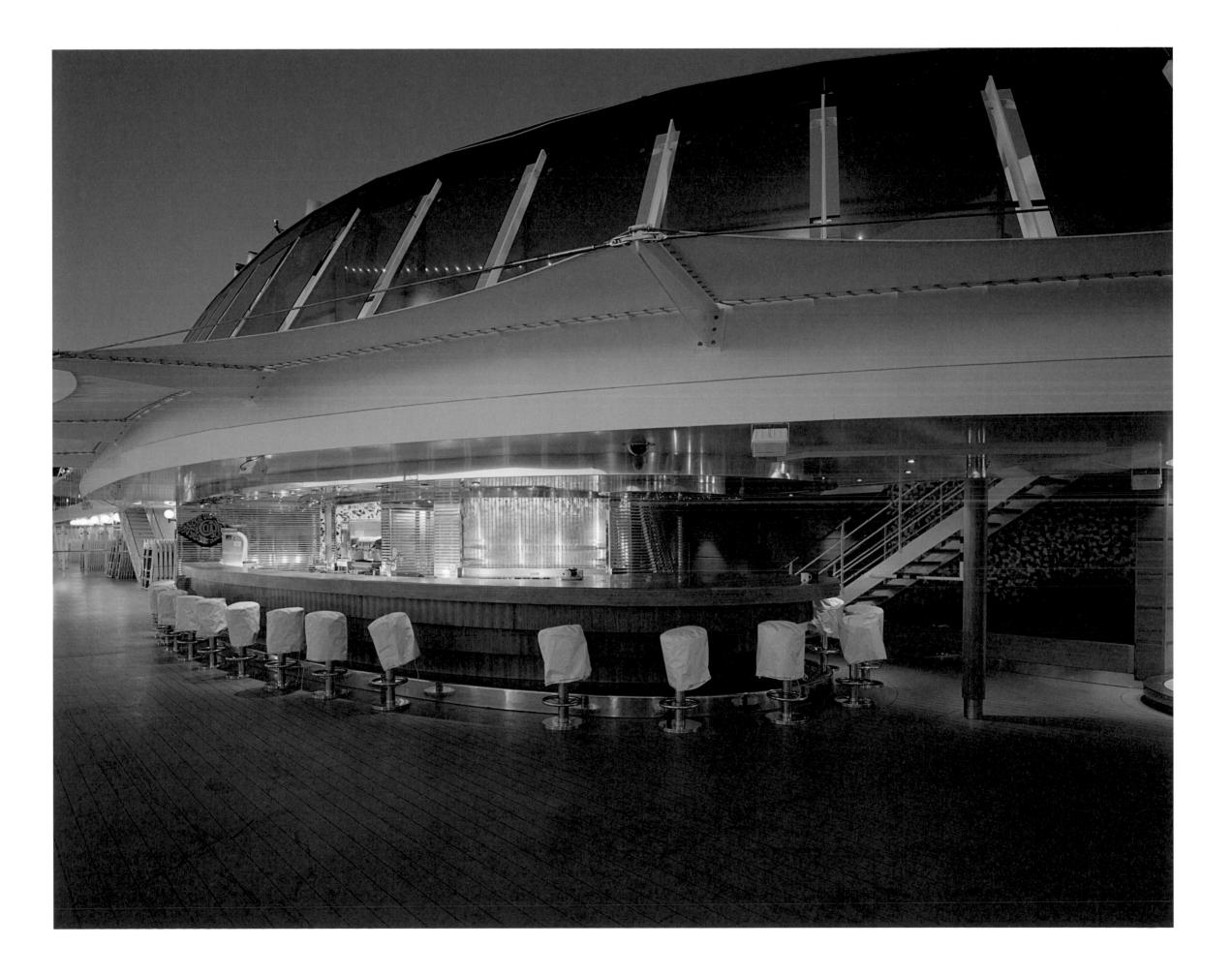

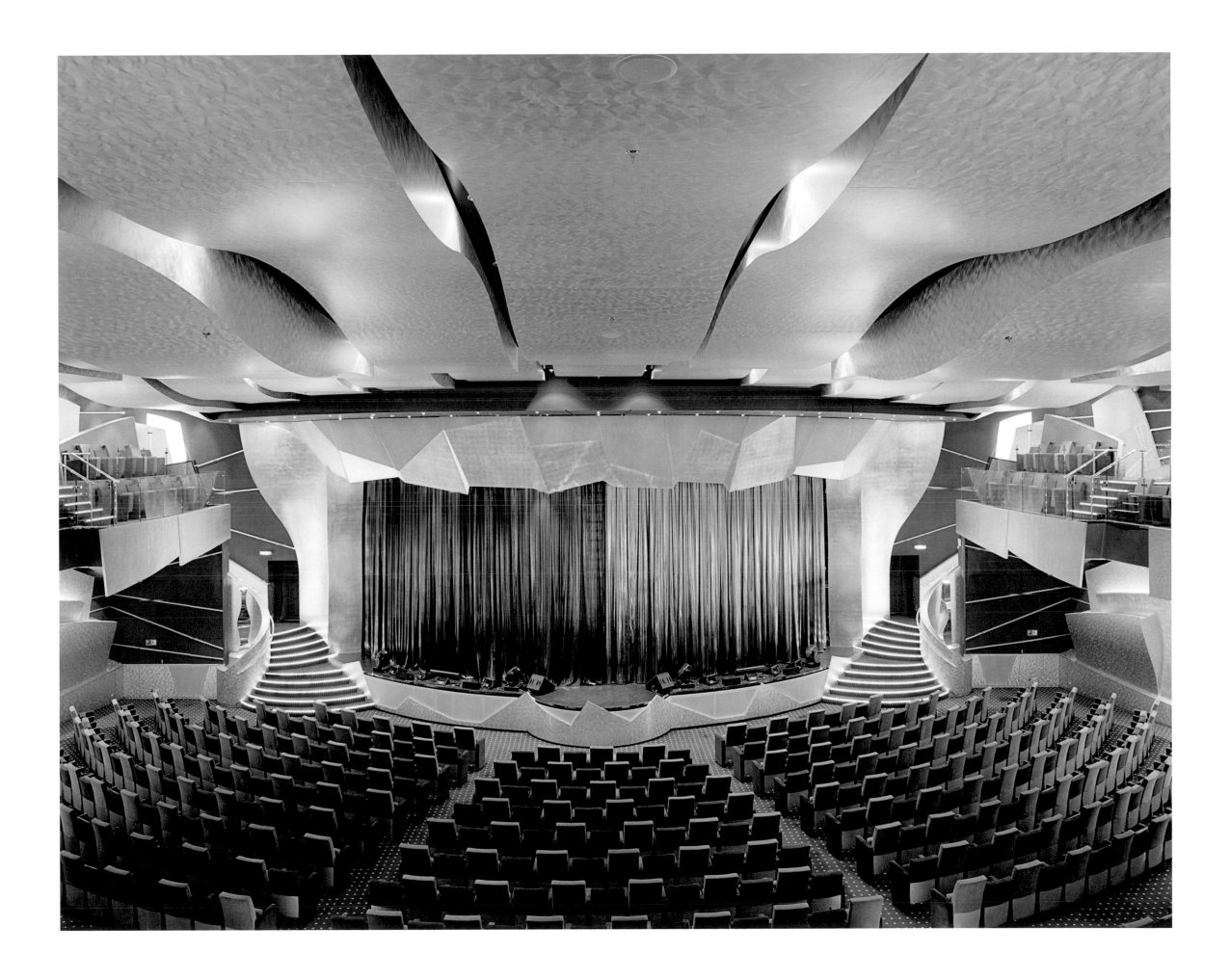

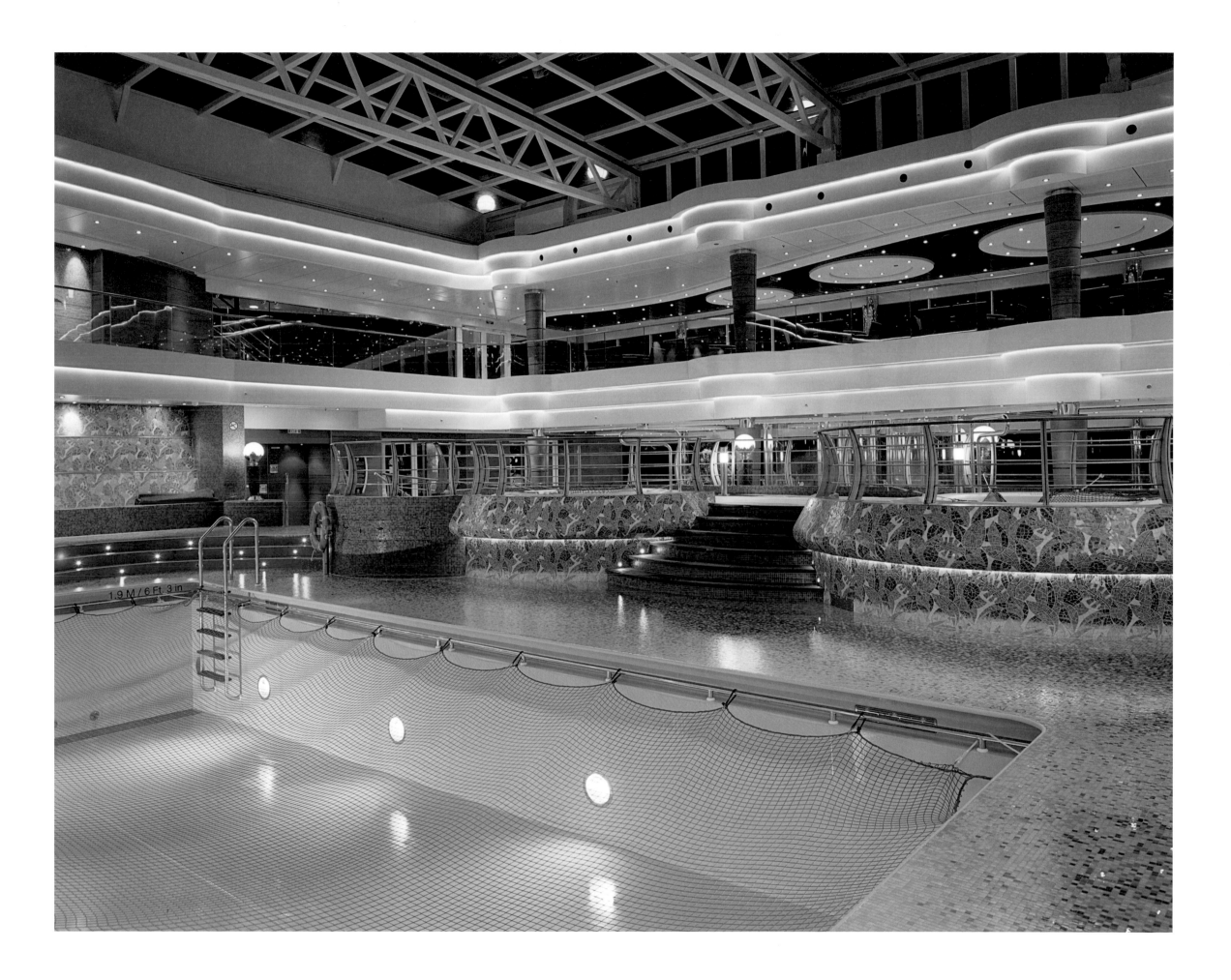

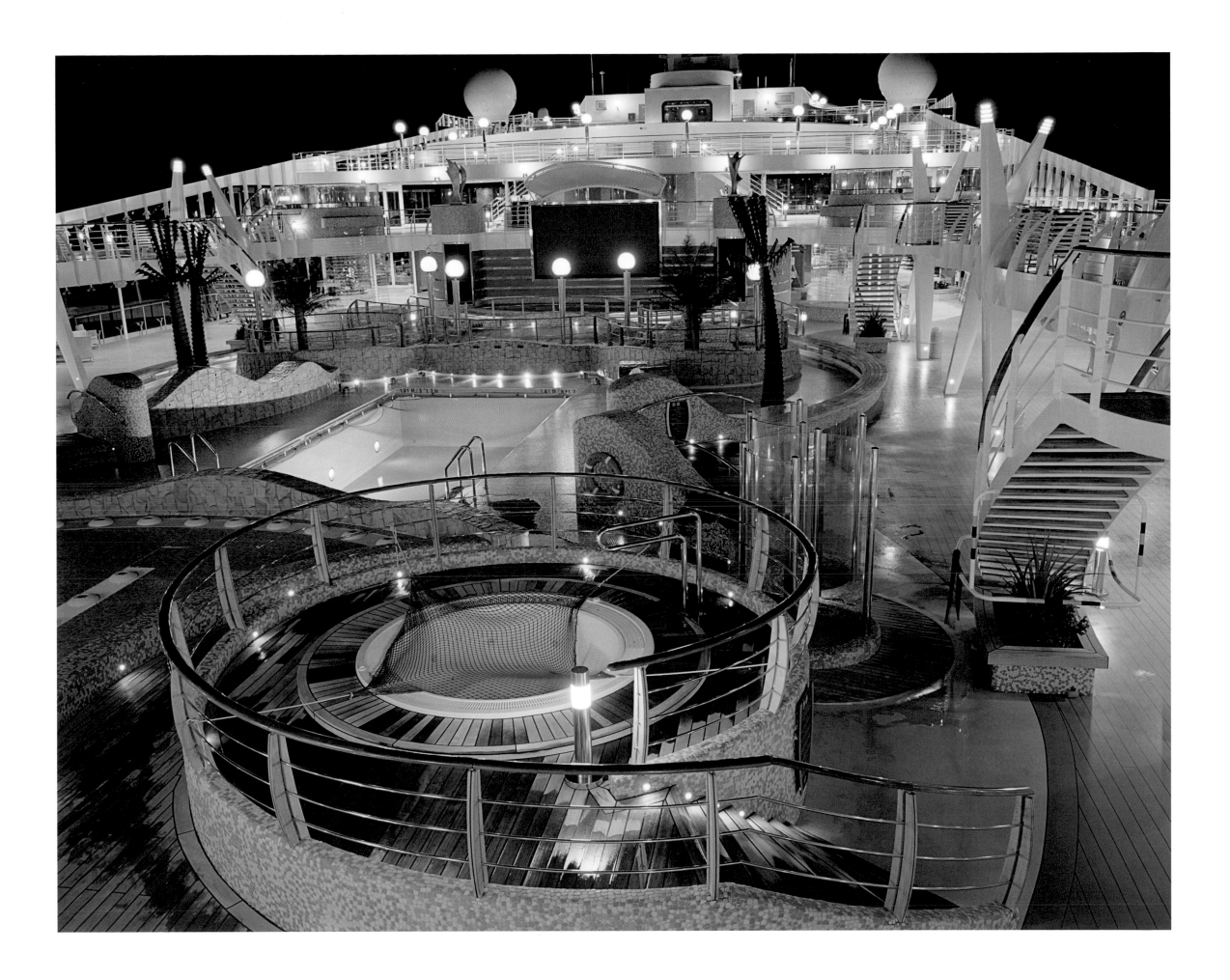

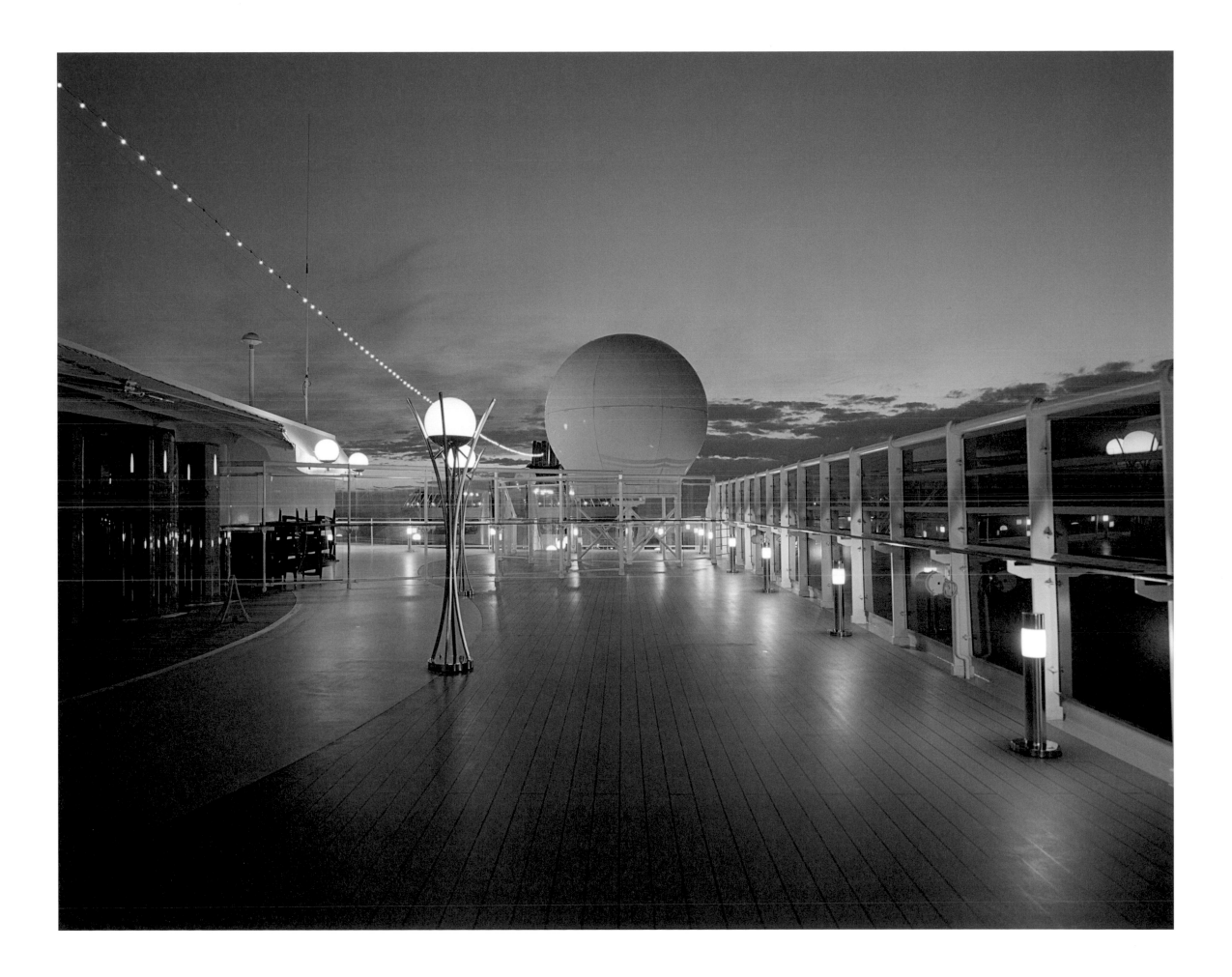

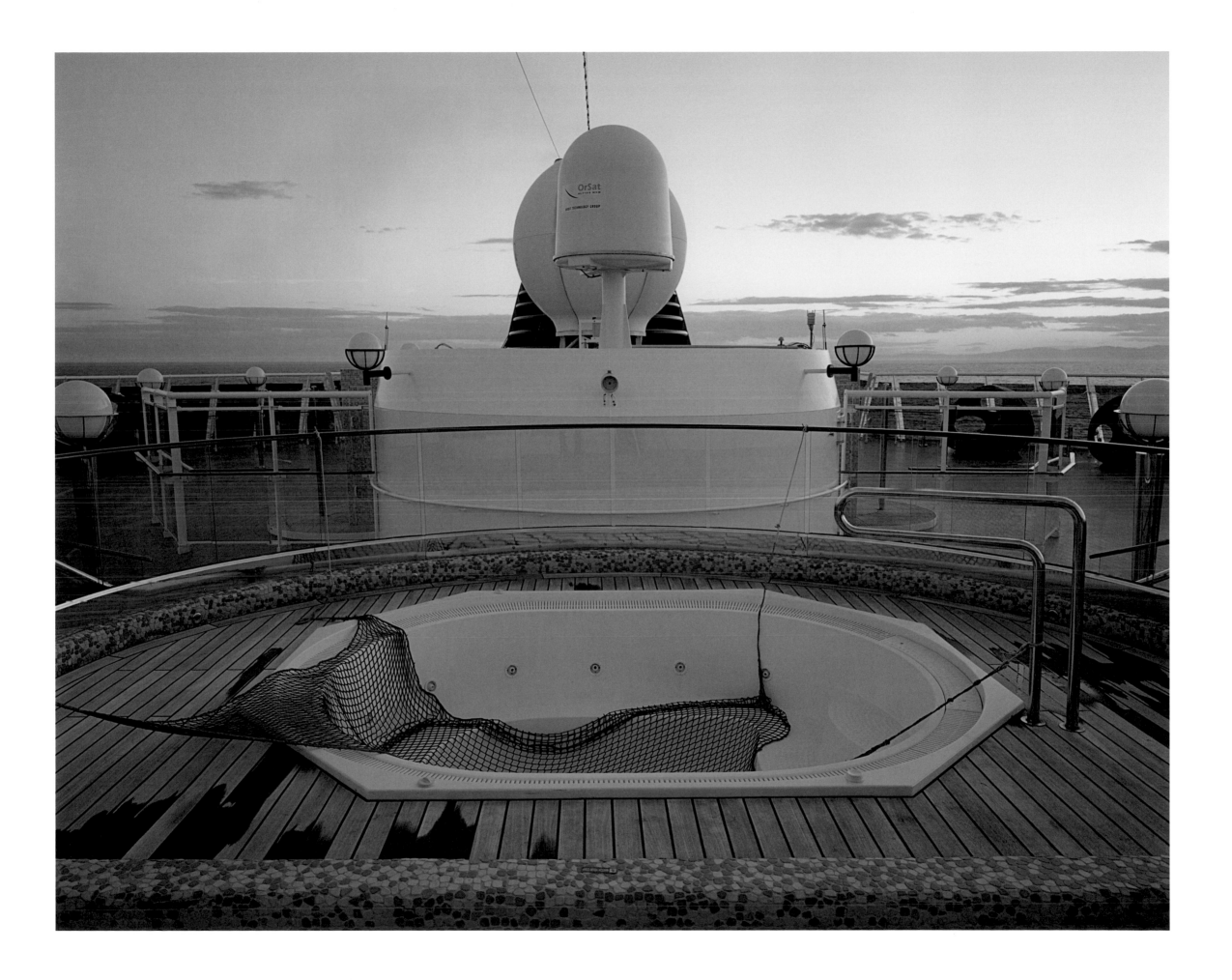

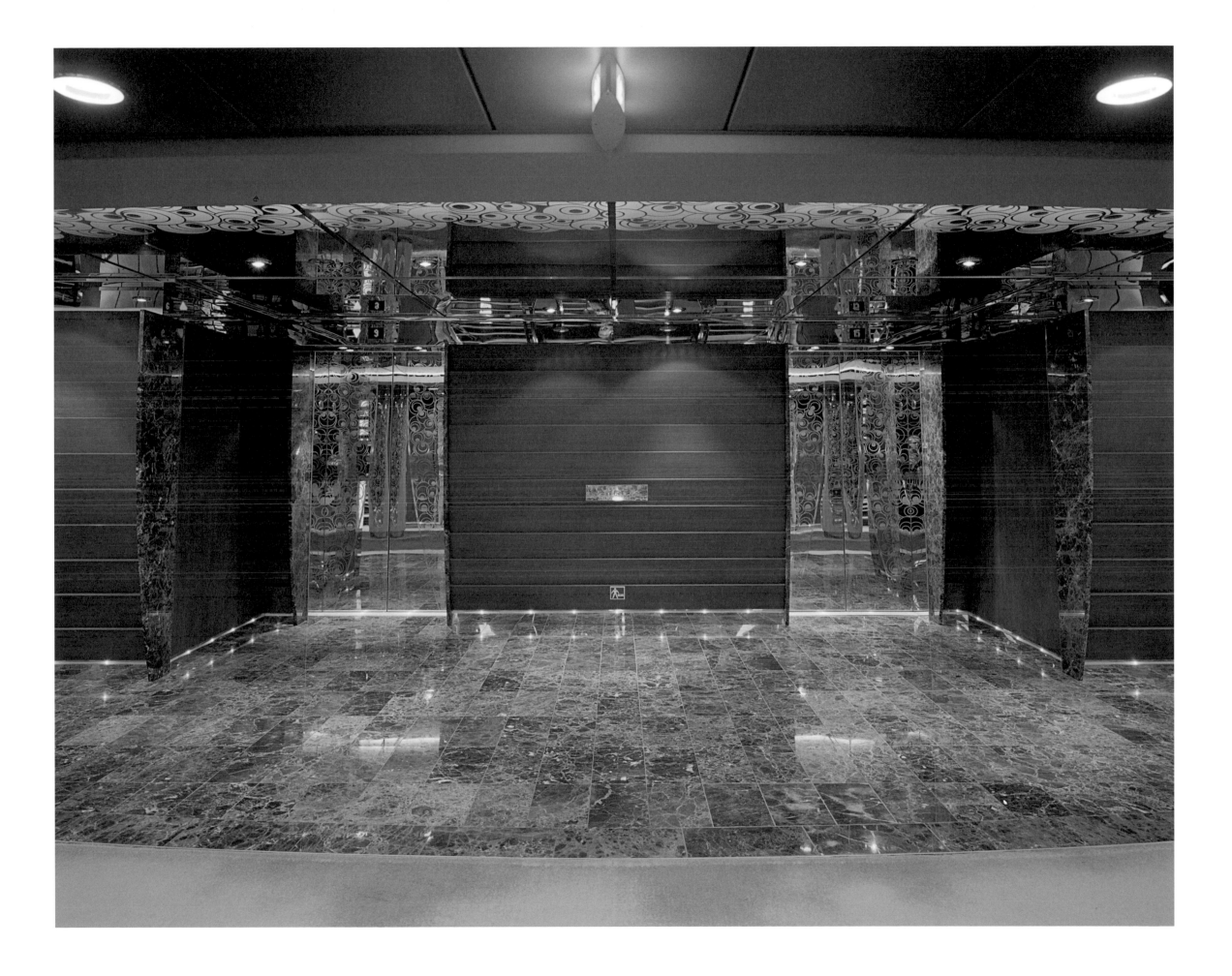

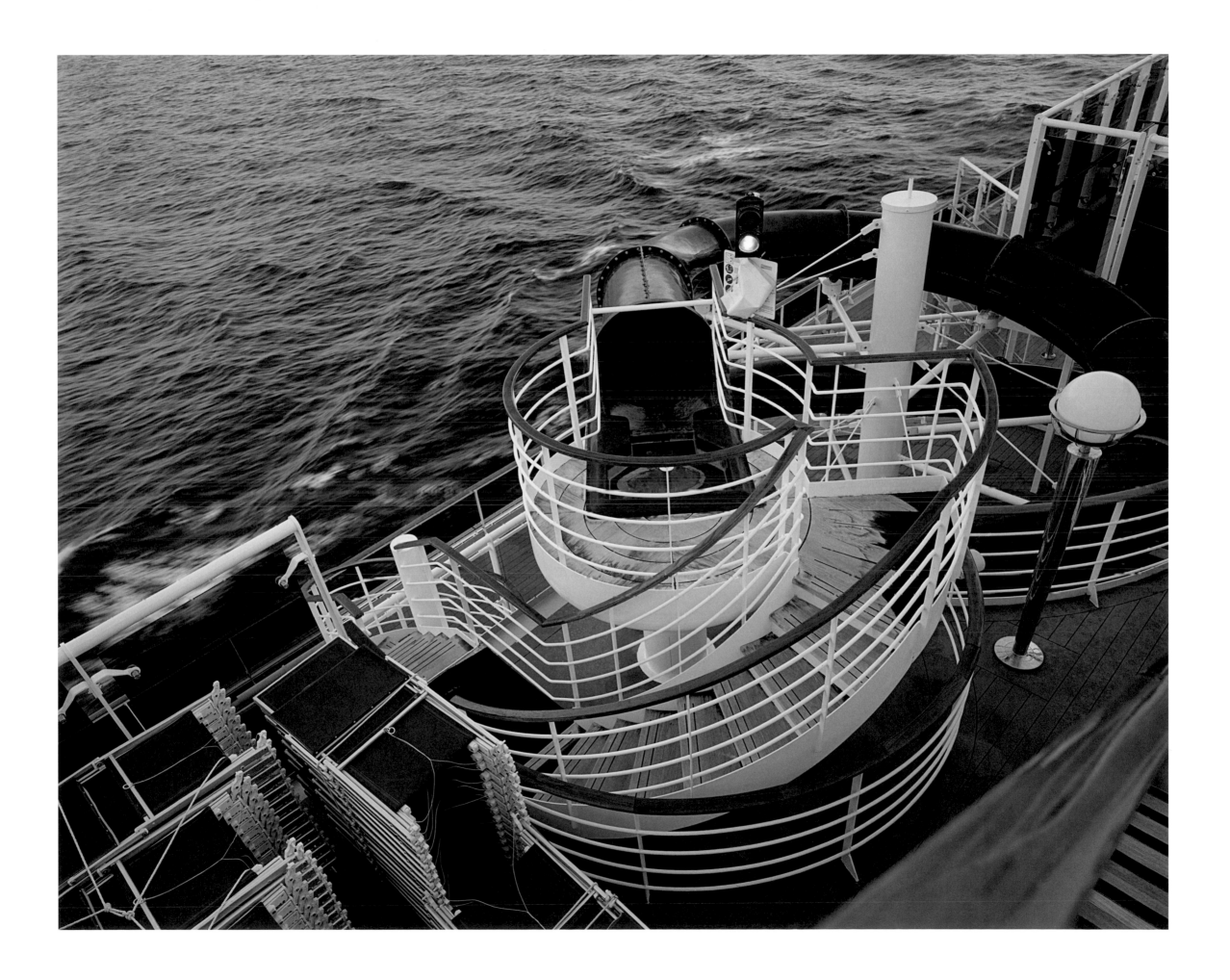

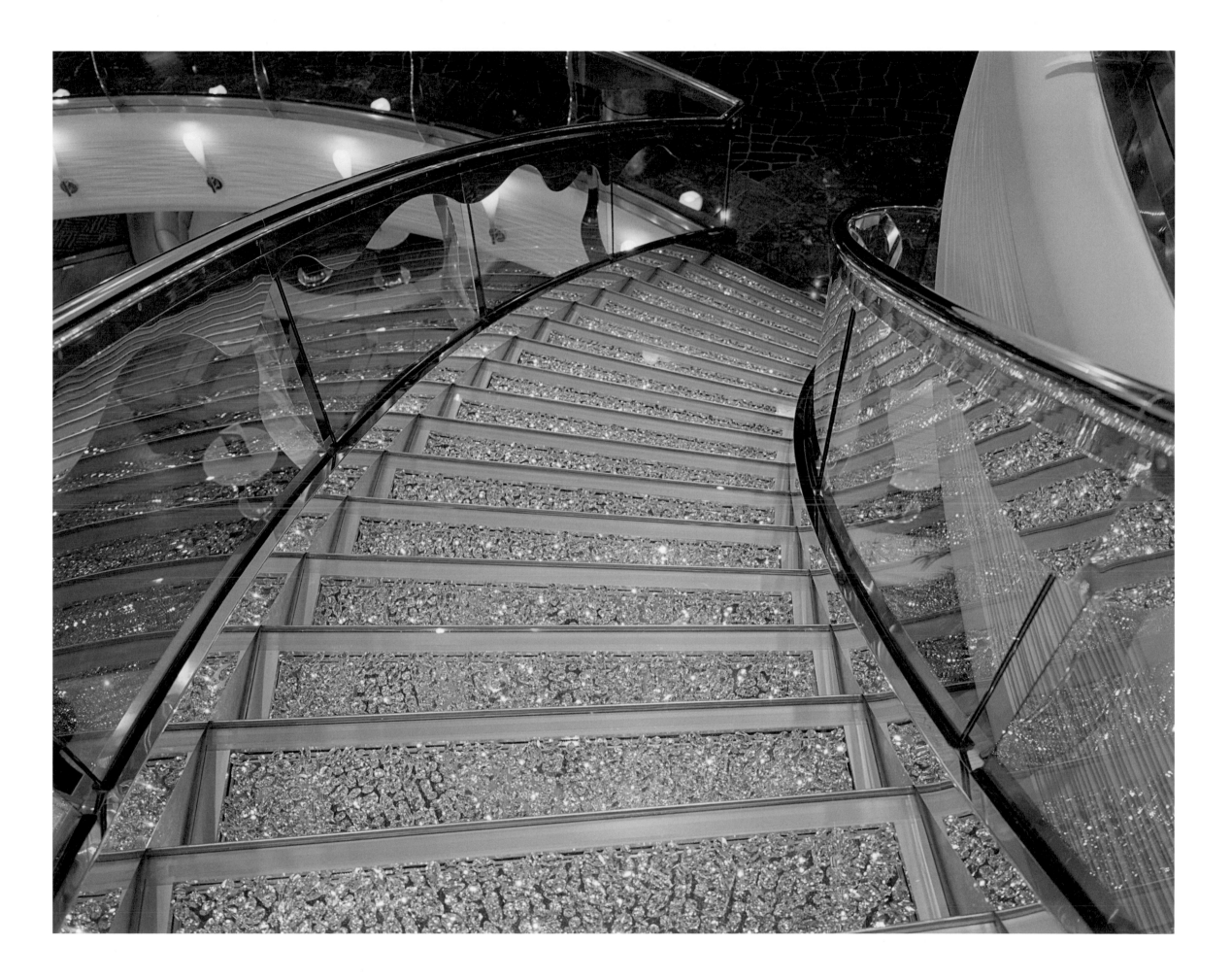

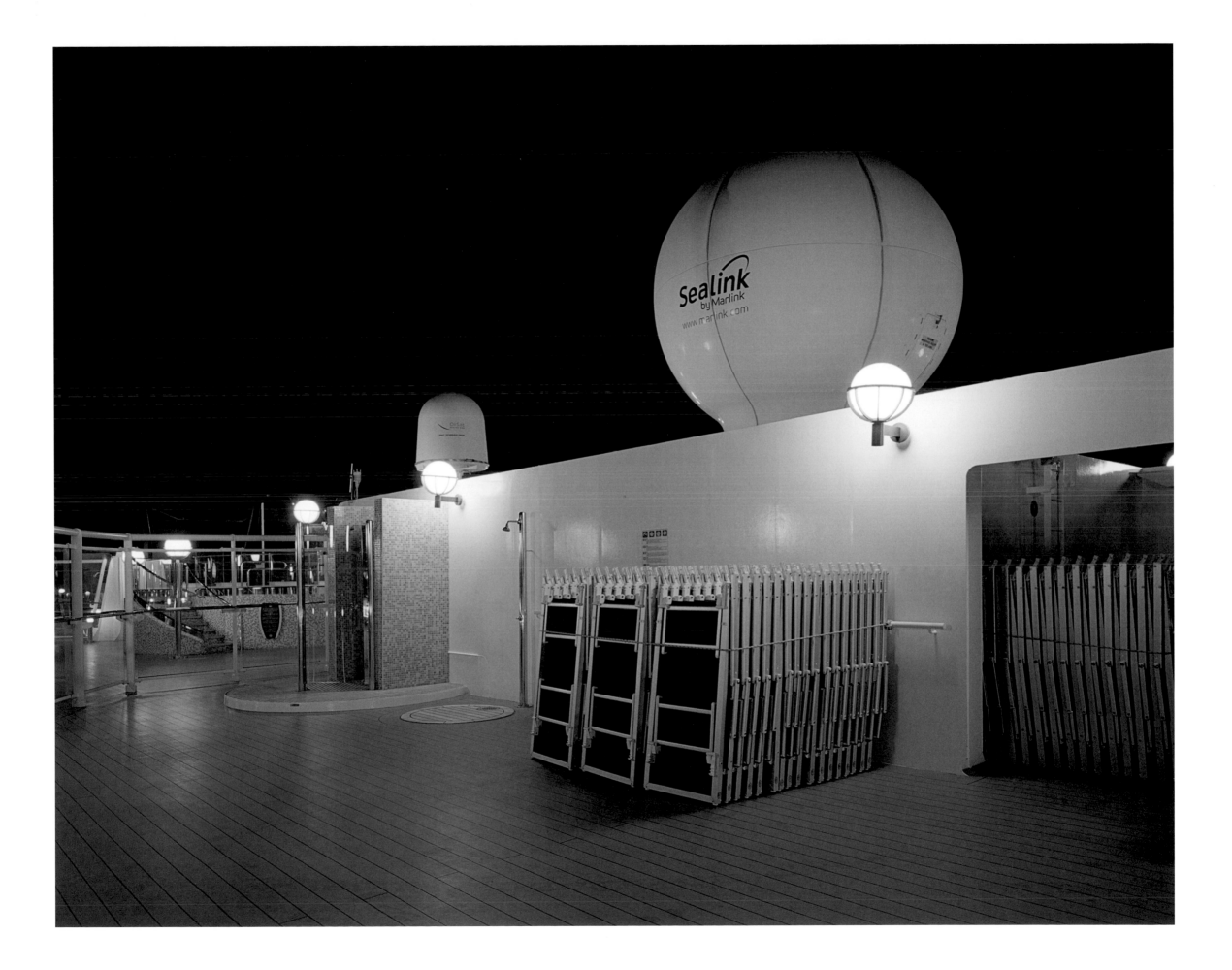

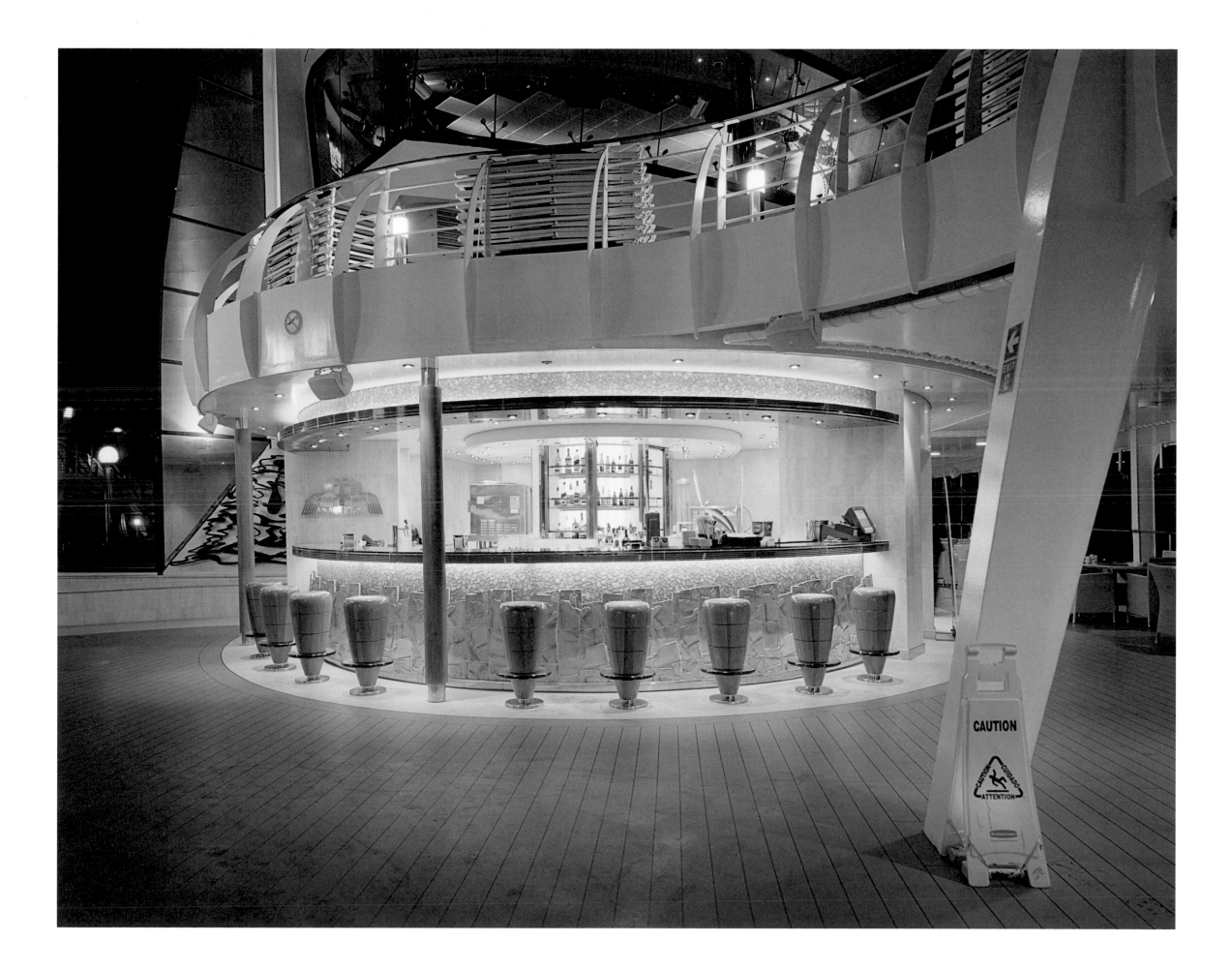

NIGHT SKI

19
Courmayeur (AO)

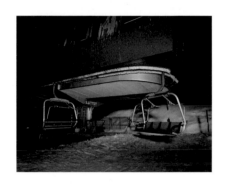

21
La Thuile (AO)

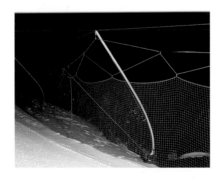

23
Pila (AO)

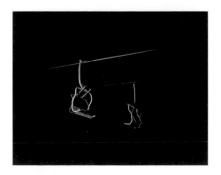

25
Pila (AO)

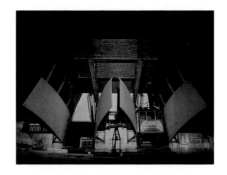

27
Courmayeur (AO)

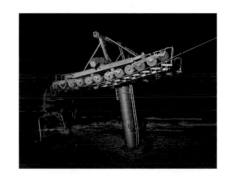

29
Pila (AO)

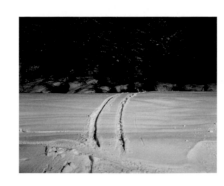

31
La Thuile (AO)

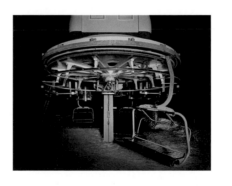

33
La Thuile (AO)

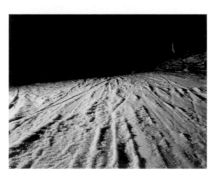

35
La Thuile (AO)

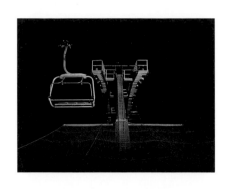

37
Courmayeur (AO)

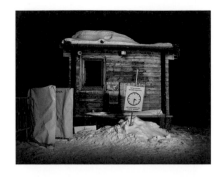

47
Courmayeur (AO)

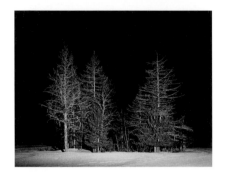

39
Morgex (AO)

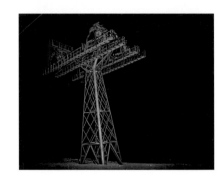

49
Courmayeur (AO)

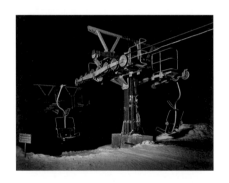

41
Courmayeur (AO)

AQUAPARK

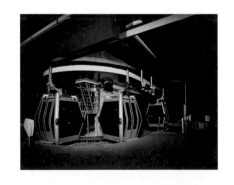

43
Courmayeur (AO)

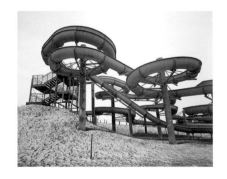

53
Acqua Joss Conselice (RA)

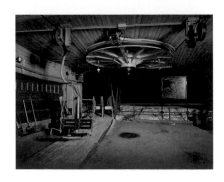

45
Courmayeur (AO)

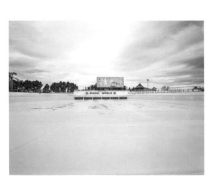

55
Magic World Giuliano (NA)

114

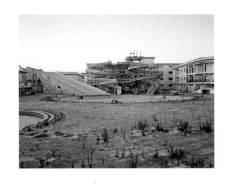

57
Magic World Giuliano (NA)

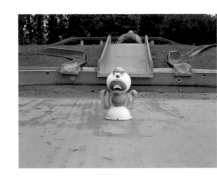

67
Acqua Joss Conselice (RA)

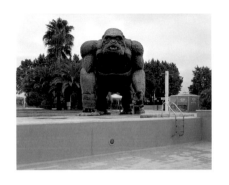

59
Aquapiper Guidonia (RM)

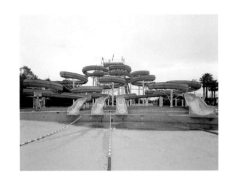

69
Aquapiper Guidonia (RM)

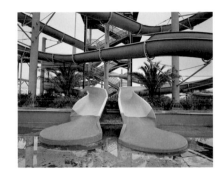

61
Acqua Village Cecina (LI)

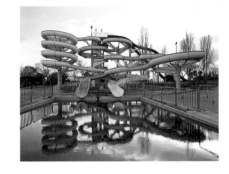

71
Miami Beach Borgo Piave (LT)

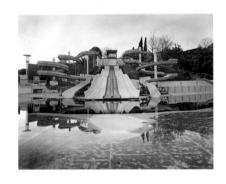

63
Hydromania (RM)

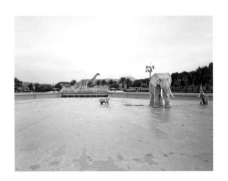

73
Aquapiper Guidonia (RM)

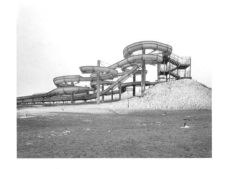

65
Acqua Joss Conselice (RA)

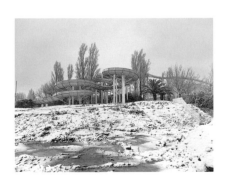

75
Aquafan Riccione (RN)

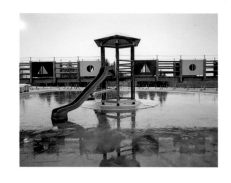

77
Acqua Joss Conselice (RA)

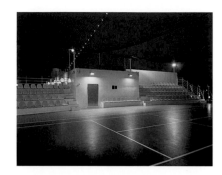

87
37° 24′ 48″

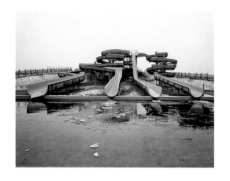

79
Acqua Joss Conselice (RA)

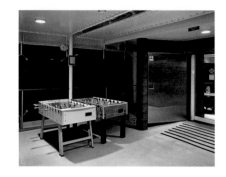

89
37° 28′ 46″

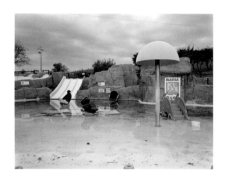

81
Aquafelix Civitavecchia (RM)

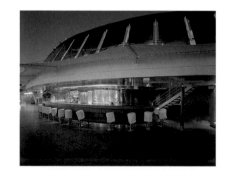

91
37° 32′ 03″

CRUISE SHIPS

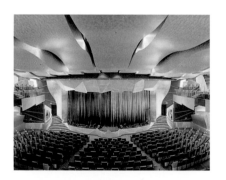

93
37° 38′ 31″

85
37° 28′ 25″

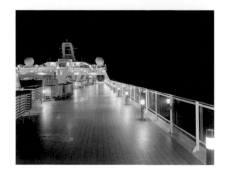

95
37° 38′ 31″

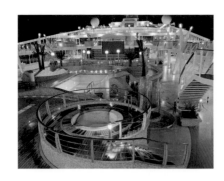

97
38° 05′ 78″

107
42° 52′ 37″

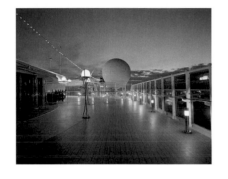

99
40° 40′ 37″

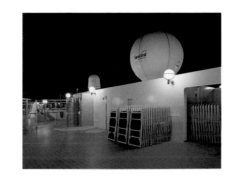

109
42° 48′ 32″

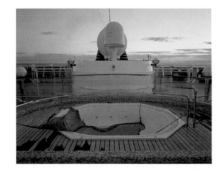

101
41° 02′ 45″

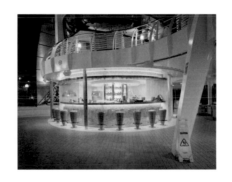

111
43° 50′ 44″

103
41° 17′ 34″

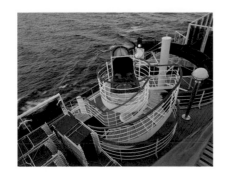

105
43° 03′ 27″

Stefano Cerio vive e lavora tra Roma e Parigi.
Inizia la carriera di fotografo a soli 18 anni, collaborando con il settimanale
L'Espresso. Dal 2001 il suo interesse si sposta progressivamente verso la fotografia di
ricerca e il video.
I suoi lavori si indirizzano sempre più intorno al tema della rappresentazione,
esplorando quella terra di confine tra la visione, il racconto del reale e l'orizzonte di
attesa dello spettatore, la messa in scena di una possibile realtà se non vera almeno
verosimile. In questo senso, progetti come Sintetico Italiano, Souvenir, Aquapark,
Night Ski, sono tappe di un percorso artistico coerente che trova proprio nel concetto
di ricordo, nel luogo "altro" come catalizzatore di desideri presenti e memorie future,
nell'idea di vacanza e di svago, quella sospensione del quotidiano che l'autore studia
e racconta in immagini.
Le sue opere sono in molte collezioni pubbliche e private.

Stefano Cerio lives and works in Rome and Paris.
He began his career as a photographer at the age of 18, contributing to the Italian
weekly L'Espresso. Since 2001, his interest has gradually moved towards explorative
photography and video.
His work increasingly focuses on the theme of representation, exploring the boundary
line between vision, recounting the real and the spectator's horizon of expectation, the
staging of a possible reality that might not be true but is at least plausible. In this sense,
projects such as Sintetico Italiano (Italian Synthetic), Souvenir, Aquapark, Night Ski,
are stages in a coherent artistic development which finds in the concept of memory, in
the "other" place as a catalyst for present desires and future memories, in the idea of
holiday and entertainment, that suspension of daily life which the author studies and
recounts in images.
His works are to be found in many public and private collections.

Stefano Cerio vit et travaille entre Rome et Paris.
Dès l'âge de 18 ans, il débute sa carrière de photographe en collaborant avec
le magazine L'Espresso. A partir de 2001, il se tourne progressivement vers la
photographie expérimentale et la vidéo.
Ses travaux se focalisent de plus en plus autour du thème de la représentation, à
travers une exploration au croisement de la vision, de la narration du réel et des
attentes du spectateur, et par la mise en scène d'une réalité possible, si non vraie du
moins vraisemblable. Les projets Sintetico Italiano, Souvenir, Aquapark, Night Ski sont
les étapes d'un parcours artistique cohérent qui trouve dans le concept du souvenir,
dans le lieu "autre" qui catalyse les désirs présents et les mémoires futures, dans l'idée
de vacances et de loisirs, cette suspension du quotidien que l'auteur analyse et raconte
en images.
Ses œuvres font partie de nombreuses collections publiques et privées.

www.cerio.it

Libri Books Livres:

2002 *Dissolvenze corporee*, ed. Il Diaframma, Milano
2004 *Machine Man* ed. Silvana Editoriale, Milano
2005 *Codice Multiplo*, ed. Effe Erre, Milano
2009 *Sintetico Italiano*, ed. Silvana Editoriale, Milano
2010 *Aquapark*, ed. Contrasto, Roma

Ringraziamenti Acknowledgements Remerciements:

Anna Angiolillo, Monica Biancardi, Francesco Cascino, Walter Guadagnini,
Tommaso Grassi, Alessandra Mauro, Msc Crociere, Silvia e Marco Noire,
Alessandro Ottenga, Cristiana Perrella, Vincenzo Piscitelli, Alessandro Pron,
Soluzioni Arte Roma, Antonio Strafella, Laura Trisorio.

Finito di stampare nel mese di novembre 2012, presso Musumeci, Quart (AO)